U0100771

主 编　刘 铮

中国当代摄影图录：余海波

© 蝴蝶效应 2020

项目策划：蝴蝶效应摄影艺术机构

学术顾问：栗宪庭、田霏宇、李振华、董冰峰、于　渺、阮义忠
　　　　　毛卫东、杨小彦、段煜婷、顾　铮、那日松、曾　璜
　　　　　李　媚、鲍利辉、晋永权、李　楠、朱　炯

项目统筹：张蔓蔓

设　　计：刘　宝

中国当代摄影图录

主编／刘铮

YU HAIBO 余海波

浙江摄影出版社

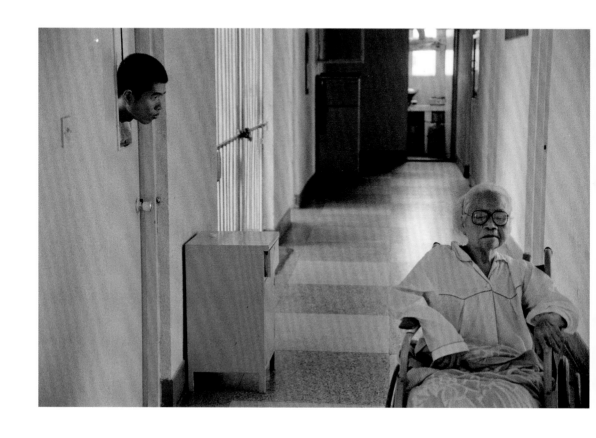

深圳香蜜湖老人医院，20 多位港澳老人在这里度过最后的时光，1996

目　录

"我最好的作品是我的生活"

文 / 刘树勇

1989 年，二十几岁的余海波，跟全国无数内心狂野的年轻人一起，像一群凶猛的动物，来到深圳这座同样年轻而又狂野的城市中，目光如炬地看着这座嘈杂混乱、像一个更为巨大躁动的凶猛动物一样的城市，心中满怀期待和希望，天天做着每一个远赴深圳的青年人都在做的淘金梦。

彼时的中国，经济发展相对缓慢，人们的生活观念依然落后。而处在改革开放的最前沿，毗邻灯红酒绿的香港，享有特区权限且充满无数发展机会的深圳，尽管隐有一种"摸着石头过河"的新奇与不知走向何处的茫然，但更多的是充满了一种欲罢不能的冲动和饱满淋漓的元气。宽松的政策，各种的可能，吸引无数充满梦想而又敢于冒险的人们前来。一时之间，真的是生机勃勃，遍地开花。

余海波像每一个来到这里的人一样操持各种活计，焦灼不安地在这座城市里四处奔走讨生活。他租住各类居所，出入各种场所，见识各色人等，每天颠簸在狂喜的巅峰和沮丧的深渊之间。2009 年 8 月的一天深夜，在深圳雅昌印刷厂招待所的一个房间里，我跟四川成都的摄影家李杰一起，来回地看着余海波的照片，听他动情地说着几十年来在深圳生活的种种经历、见闻，仿佛听一个人讲述一个传奇话本那样，真的是惊心动魄难以名状。与许多人不同的是，因为他的工作，凭借娴熟的摄影手艺，几十年来，他不断地用相机和胶片记录下他采访的大量事件，见过的形形色色的大小人物，走过的每一个地方。日积月累，数十万张照片中的极小一部分，几十年后的今天，终于出现在我们的面前。

我们从这些影像当中能够分享到什么？

有关深圳这座年轻的城市发展变迁的影像，或者广而言之，有关东南沿海早期开发时期的影像记录，已经有许多摄影师的照片，这些年来通过展览、出版、网络传播等等形式，被我们陆续地看到了。比如黄一鸣先生拍摄的海南开发早期的整个社会生态的大量影像，比如已故的自由摄影师赵铁林先生拍摄的有关海南开发早期底层社会的状态，比如张新民先生拍摄的有关深圳早期开发外来移民生存现实状态的影像，比如杨俊坡拍摄的深圳发展中后期渐趋平稳成熟的城市状貌与民生形态等。作为一个个在场者，他们都经历了这些城市和地区从一个不毛之地发展成为一个现代化城市的整个过程，他们自身也经历了从一个外来的漂泊者到在本地落地生根和生活渐趋平稳的过程。其中的种种经历、辛酸，也正是余海波自己的经验过程。但是，比较这些影像，你会发现，张新民、黄一鸣、杨俊坡先生的影像当中尽管也充满了舍身其中的个体经验，甚至充满了对这座城市，对这个越来越世俗化的社会和人群极具个人评价性的调侃和嘲讽。但更多的还是来自对这座城市，以及社会人群在现实生活中，日常状态的一种冷静观察与审视，有一种站在岸边四处打量的距离感。他们的

影像当然重要。作为中国改革开放三十多年的前沿特区，深圳这座新兴的城市显然具有标本性的示范价值和象征意义。同样，有关这座城市在开发成长过程当中细密丰富的影像记录，作为一个完整的视觉样本或者说影像个案，让我们窥见了整个国家在现代化和城市化进程中所走过的艰难道路、辉煌成就以及为此付出的高昂代价。

但是，将这样的影像与整个国家的历史发展序列联系起来，纳入一个宏大叙事的框架中，就足以说明这些影像发生和存在的价值吗？近年来我已经越来越怀疑这样的判断标准是否妥当和具有普适性。每一个活着的人都是一个特殊的个体，而每一个个体的独特经验都是无法替代的。他的个人性情、禀赋、能力、生活的具体方式，他的知识经验、家庭教养、社会习性和思维逻辑，以及作为一个摄影师非常具体的观看方式，他与外部世界发生关联的兴奋点和切入点，甚至他在刹那间按动快门的理由皆有不同。我们何时期待过从这些影像当中看到这些重要的元素？我们何时认真地从这些影像当中审视他这个具体的人？我们为什么不能摆脱从泛社会学的视角来看待一个摄影师具体的视觉经验？我们为什么总是因为他的影像对于大众的公共经验的作用，甚至从历史经验的角度乃至文化建构的角度来判断甚至决定他这些影像的价值？我们何以不看重这些影像之于他个人的独特意义？

与画家们不同的是，摄影师是一个事件或者影像存在时的在场者。作为一个亲临现场的拍摄者，他从来就不是、也不可能只是一个冷漠的旁观者。纯然客观的影像记录是不存在的。不同的只是，有的摄影师会巧妙地掩藏起他鲜明的个人立场，节制地释放他的个人性情，理性地站在大河一侧看着汹涌奔腾的河流一路东去，尽可能通过精准的影像语言来描述他自己的观看经验。

相比那些侧重于冷静观察和审慎记录的摄影家，余海波更像是一个纵身跳入大河之中的游泳者。他在河中上下翻滚，有时逆水而行，但更多的是随波逐流。他的这些影像更多的是基于个人在这座城市中非常日常化的经验，甚至就是他本人在深圳的现实生活本身：那个死掉的老板就是他的朋友；所摄人物中许多都是他认识的人，日常过从的人，一起做过生意的合作伙伴；那场残忍的杀人越货事件就发生在他租住的楼房一侧；那条破败肮脏的街道就是他每天走过的路；那些酒吧中疯狂的男男女女都是与他一起共舞的人。那不是别人的事，那就是他自己每天过的日子。余海波将自己的生命经验当成了他拍摄的对象，而这些影像更像是他在深圳摸爬滚打几十年积累起来的一册混乱而又极为丰富驳杂的视觉笔记。他这个人本身，他在深圳几十年的现实体验，他的思考、恐惧、悲观失望、自我鼓励、挣扎、目不暇接的日常观看那些躁动有力的影像，共同构成了一个人在深圳这座城市发展背景下的一份鲜明而具体的生命档案。

你会发现，余海波从不刻意地节制他的影像表达方式，他甚至在影像拍摄过程中放纵他的观看和肆意表达。因为工作的要求，他处身在深圳早期发展的基本现实，到达过一些非常规事件发生的现场如：突击搜查、三无人员收容、扫黄打非、妓女教化、边境巡逻等。即使那些日常性的场景和遭遇的人物，亦因为物欲横流、能量集聚、迅速膨胀而显现出一种非常性的状态如：放纵恣肆的人群，暗夜中等待猎物的流莺，欲望的表情，混乱的市井，冷酷、暴力的街头事件，都在他无数的影像当中，混合成这座剧变城市的疯狂景观。当这座城市经过几十年的发展，已渐成规制格局整饬之后，回过头去再看看他的这些影像，你依然会感受

到当年那粗粝生猛，甚至是狂暴血腥的气息。

我不知道在深圳开发初期的十几年间，有多少人在这座城市当中最后毁于疯狂。作为一个影像的观看者，我更看重的不是由这些记载着具体的个人命运的影像折射出来的整个国家的历史命运，而是相反。从这个基本的立场和视角出发，作为一个活生生的个人，你无法先验性地枉说自己的摄影是在"为历史负责"，更没有理由将那些影像经由传播之后可能产生的社会化意义看作是高于个人体验的价值。我们为什么总在自我强制地让自己的命运服从于一个自身之外的利益集团的需要和评判？我们为什么从不尊重自己的存在和经验历程？诚如艺术家杜尚晚年对自己一生艺术成就的评价那样："我最好的作品，是我的生活。"如果一个人对于自己缺乏基本的诚恳，如果一个人对于切身的内在经验失去了基本的尊重和表达的敏感与冲动，他可以成为一个驯良的社会公民，他也可能获取浮世的显赫功名，但他已经不再是一个真实活过的生动的人。从这个意义上说，余海波为我们展示的这些影像，以及在这些影像当中显现出来的复杂的个人经验，使我们重新认识到他成其为人的理由。审视我们的艺术判断准则，甚至重新审视摄影主体、被观看的客体、影像文本以及社会公众影响之间的多重关系，提供了值得我们深思的有益话题。

《模糊的边界》系列
1989—2019

深港边境线广东省公安边防部队抓偷渡者（深港边境线以深圳河为界），1996

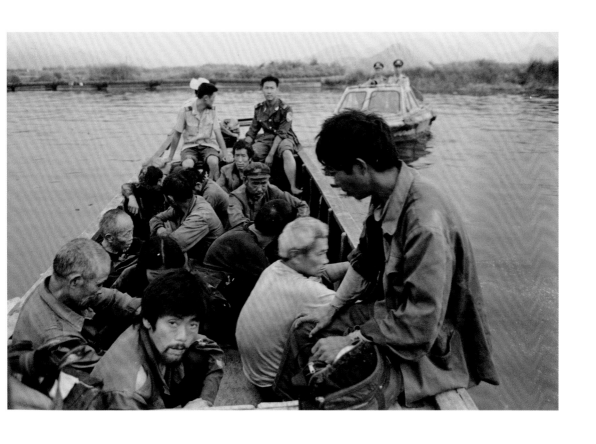

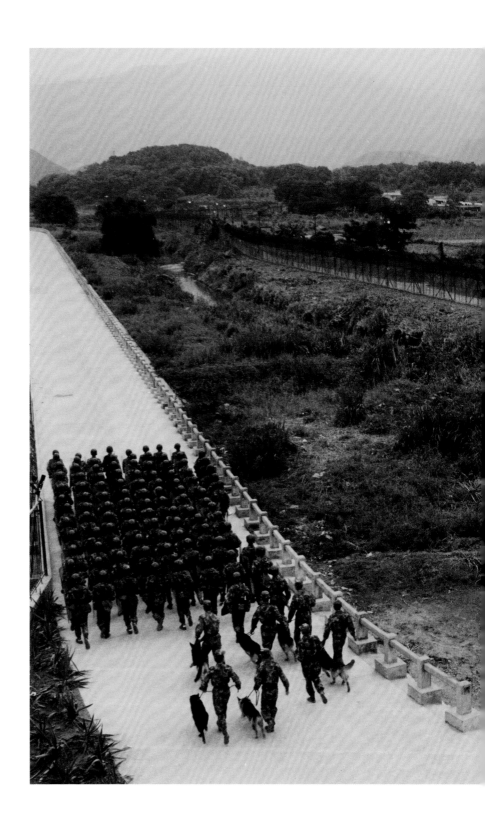

深港边境线广东省公安边防部队巡逻, 1996

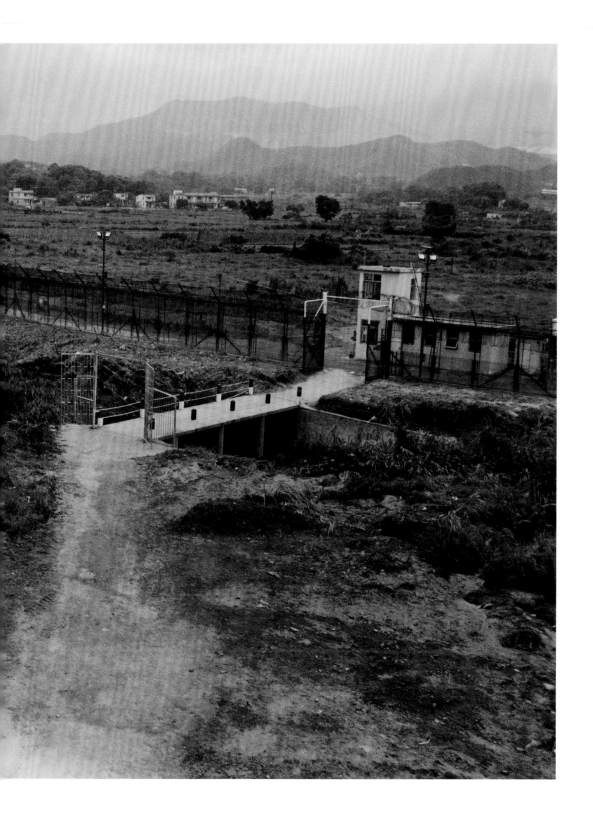

深圳经济特区南头检查站验证大厅，对进入特区的人员查验边境证。(1982 年 6 月，深圳特区和非特区之间，用铁丝网修筑了一道全长 84.6 公里的特区管理线，用高达 3 米的铁丝网隔离。1985 年 3 月启用。2018 年 1 月 6 日，国务院同意广东省"关于撤销深圳经济特区管理线的请示")，1989

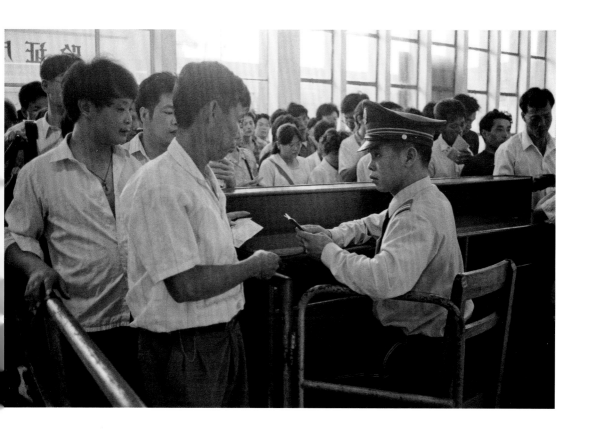

深圳南山街头流动商贩的两个孩子，1990

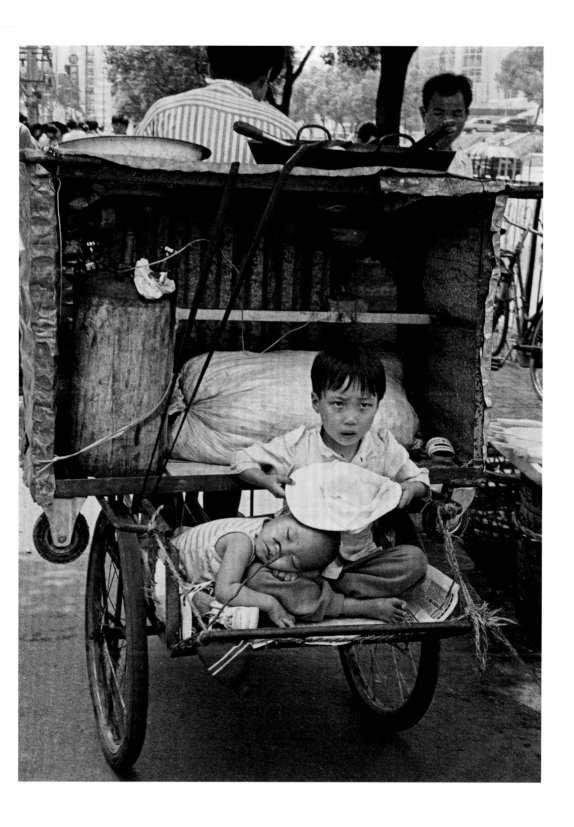

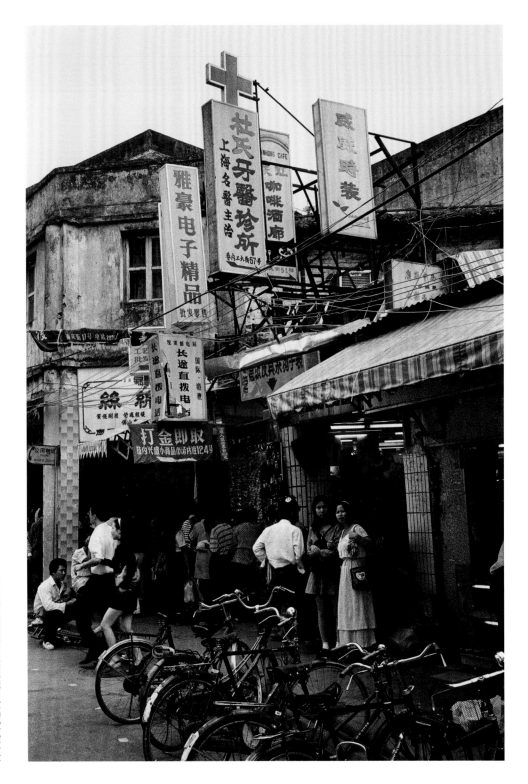

深圳东门老街上排队打金饰的游客，1990

深圳埔尾村台球场, 1989

老街上的男孩, 1994

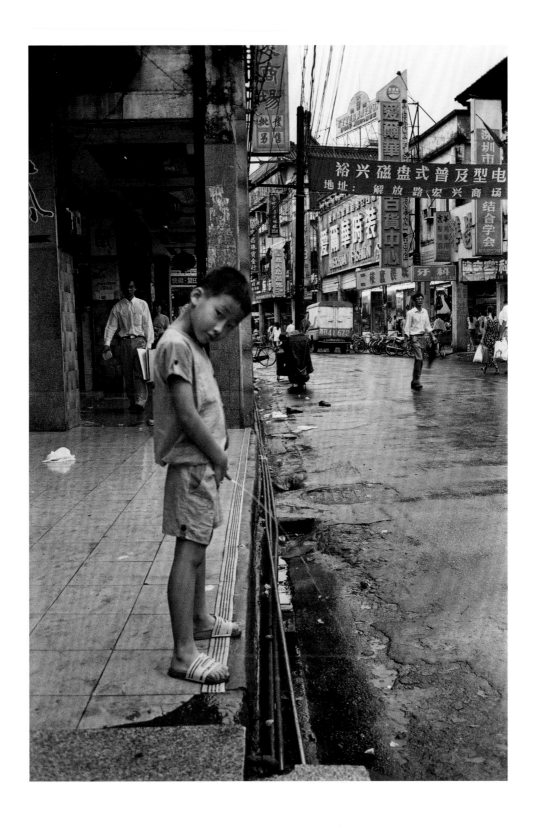

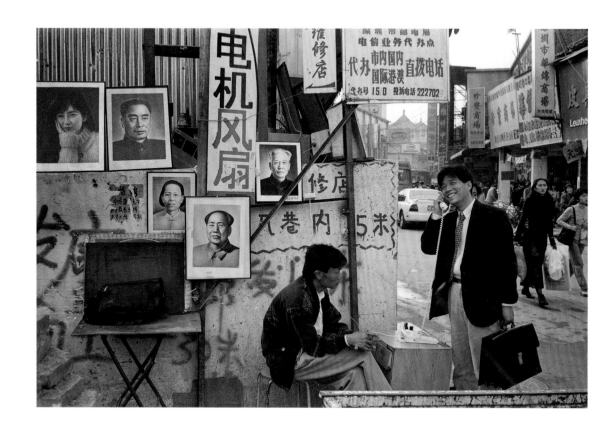

罗湖街上的电话点，1994

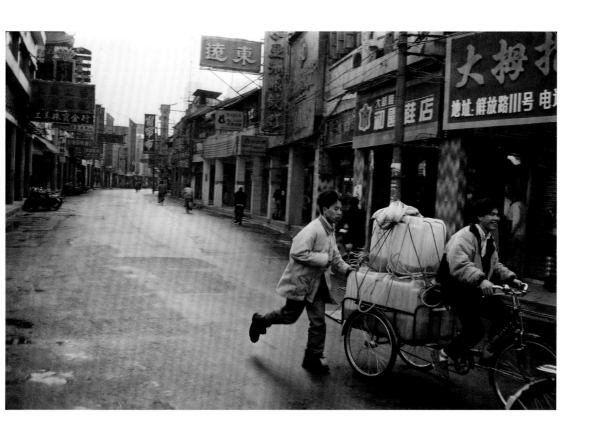

罗湖老街，1994

罗湖老街, 1994

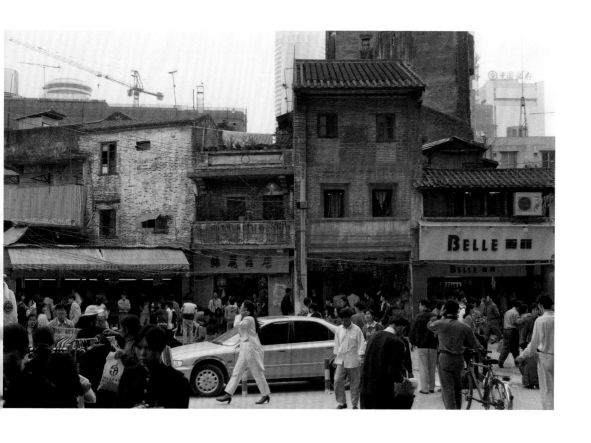

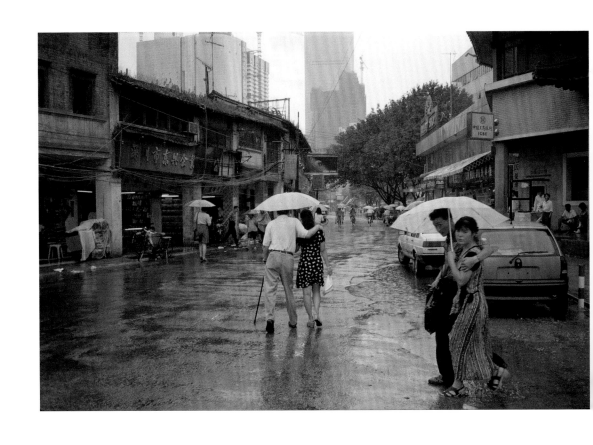

细雨中，罗湖老东门街头的情侣，1994

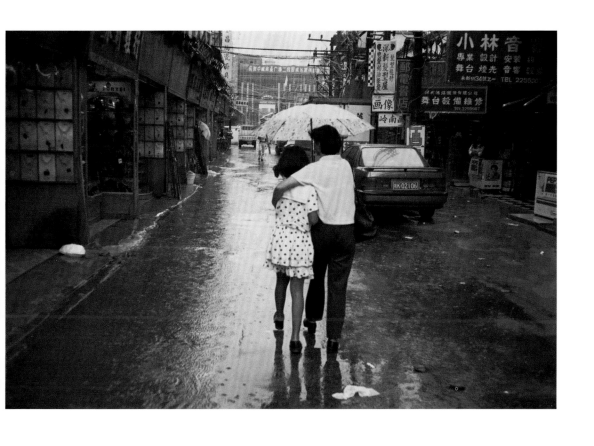

细雨中，罗湖老东门街头的情侣，1994

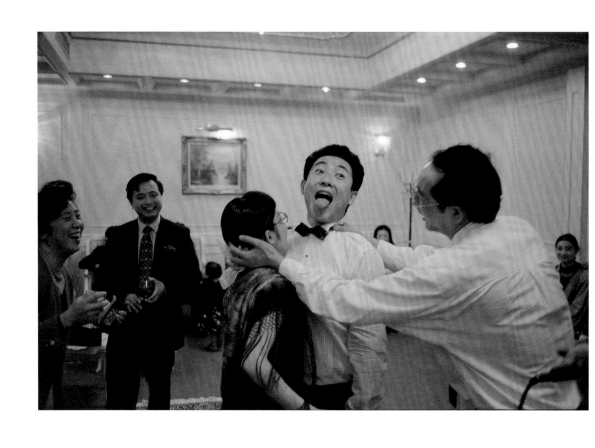

银湖 8 号别墅里的一对新人，1994

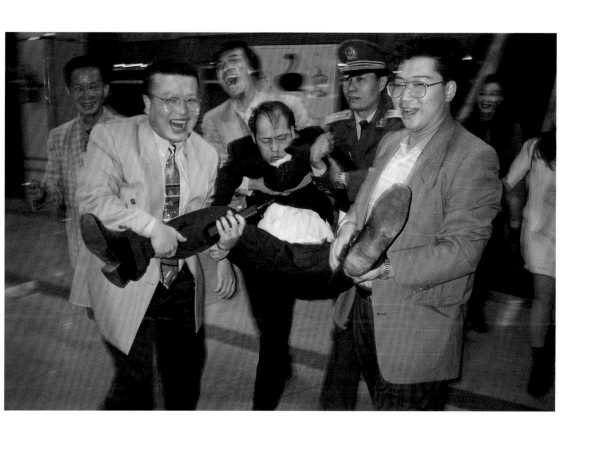

醉酒的哥们，1994

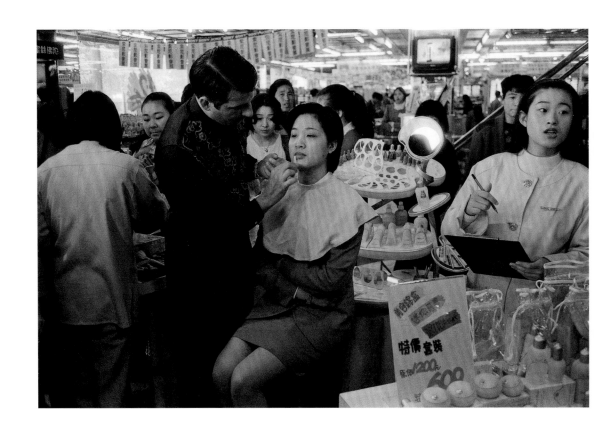

罗湖国际商场请来法国美容师为顾客修容, 1994

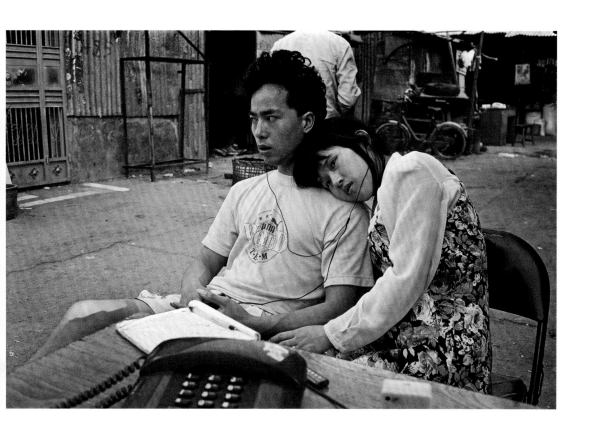

福田巴登街头, 1992

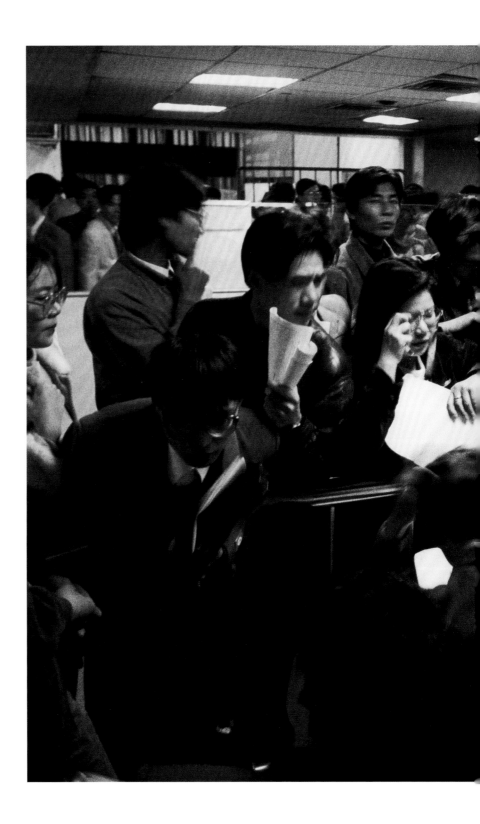

深圳华强北人才市场, 1990

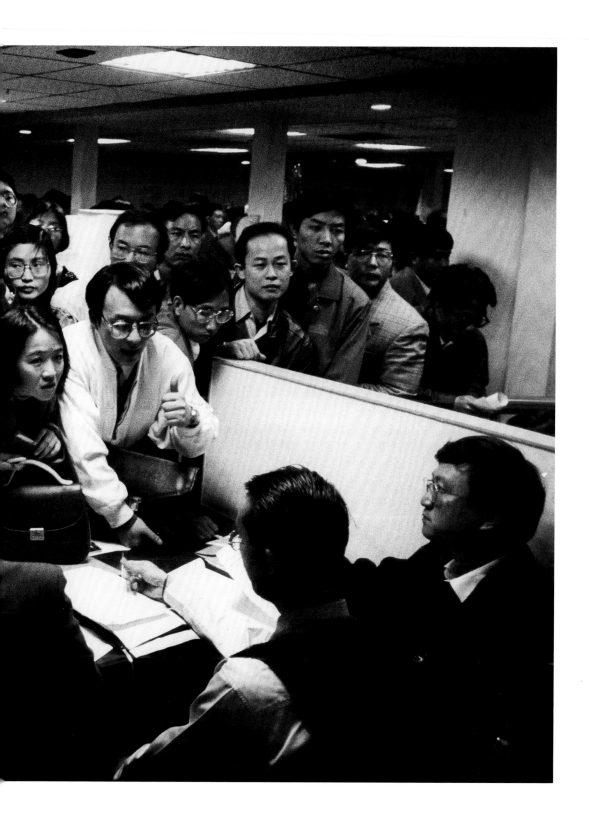

福田工业区青工招聘现场。(中国最早的打工妹诞生在 1982 年的蛇口, 这个地方也是改革开放开山第一炮响起的地方。位于蛇口海边的香港凯达实业有限公司, 最早从内地收了 13 名打工妹, 开始了港台及外资在中国大陆设立工厂的历史。之后, 陆续有数千万打工妹, 从广东、福建、贵州、湖南、四川, 以及长江、黄河以北等内陆农村来到深圳。现在打工妹大都离开了深圳, 回到自己的故乡结婚生子, 留在这座城市中生活的寥寥无几, 但打工妹在深圳留下了深深的印迹), 1990

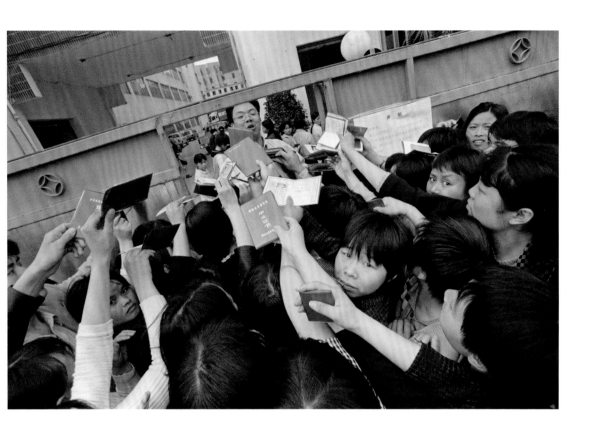

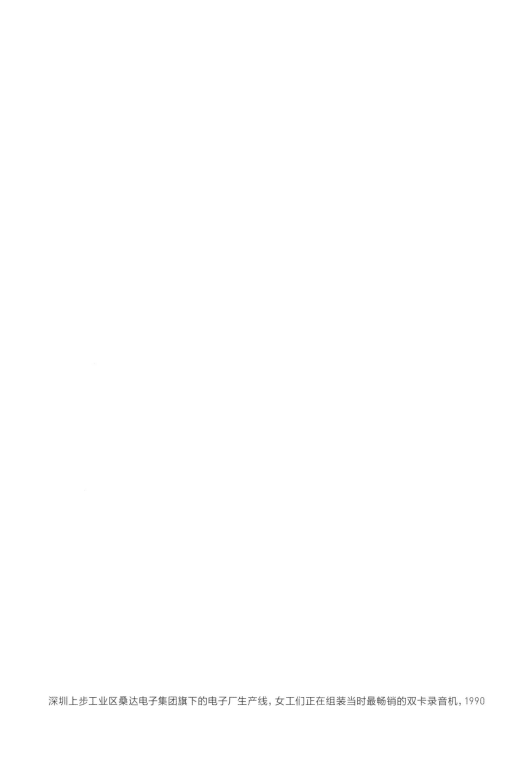

深圳上步工业区桑达电子集团旗下的电子厂生产线，女工们正在组装当时最畅销的双卡录音机，1990

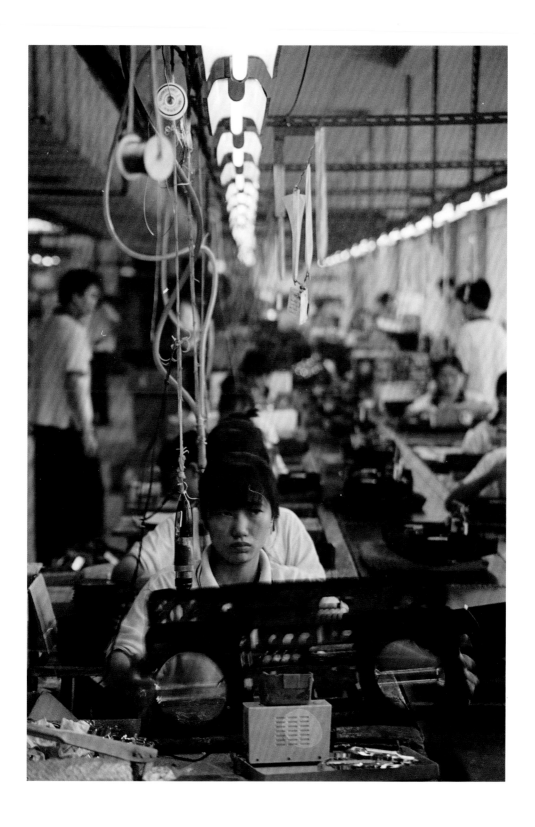

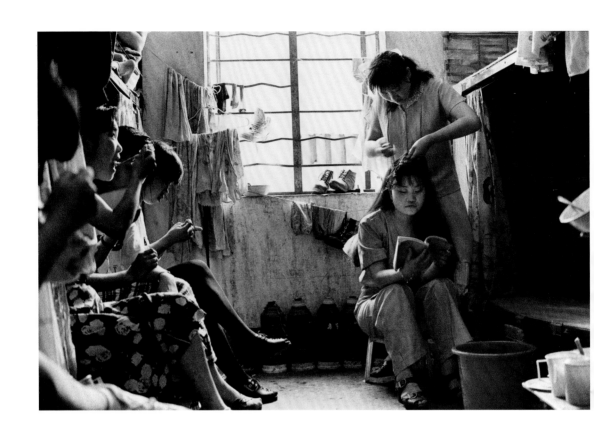

宝安工业区打工妹在工厂宿舍过周末，1992

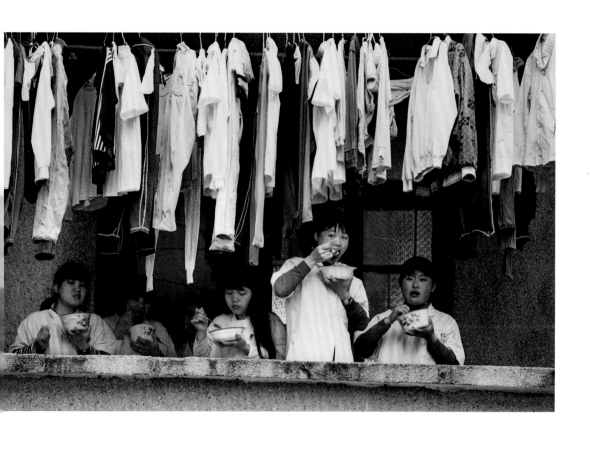

龙岗布吉南岭村工业区，打工妹在宿舍阳台午餐，1992

湖南株洲开往深圳的长途大巴上的打工妹，1995

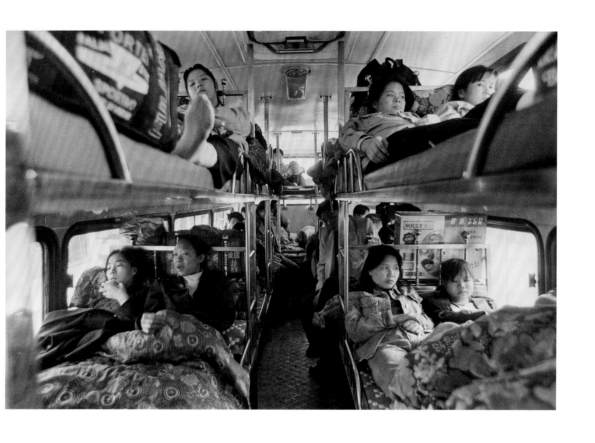

深圳南塘街小商品市场，1994

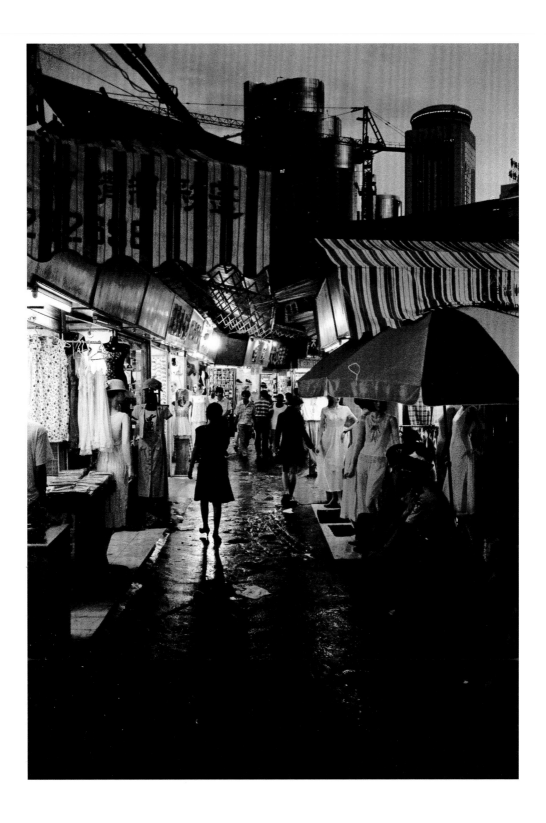

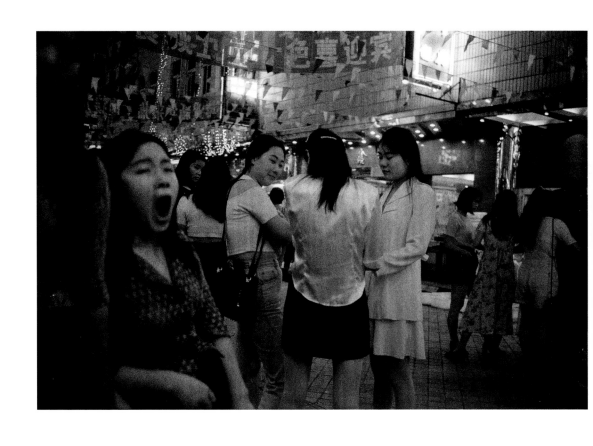

福田"不夜天"食街外的三陪女, 1992

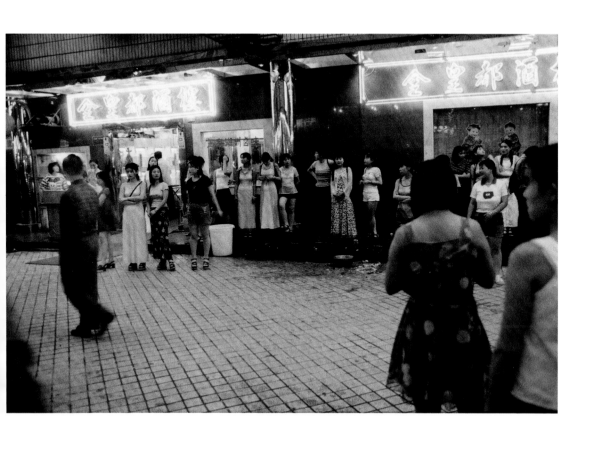

福田"不夜天"食街上的三陪女, 1991

东园路大排档用"大哥大"打电话的女子，1993

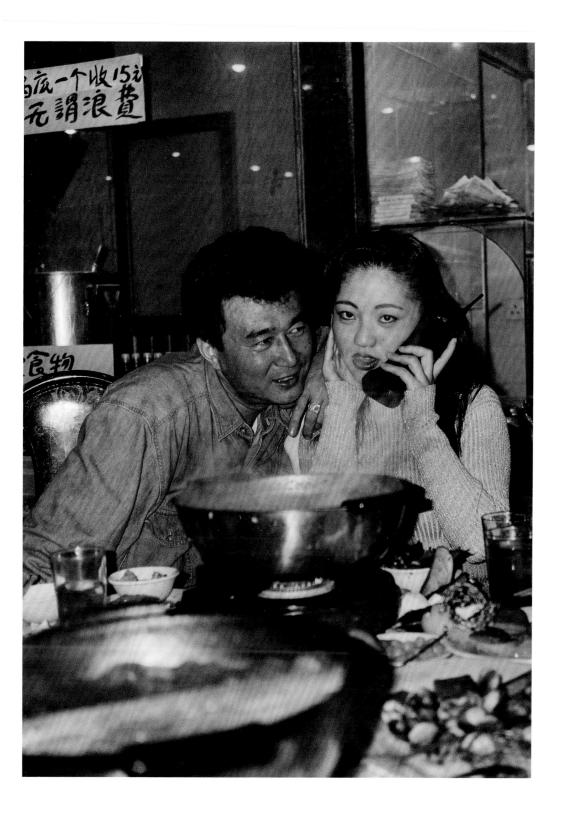

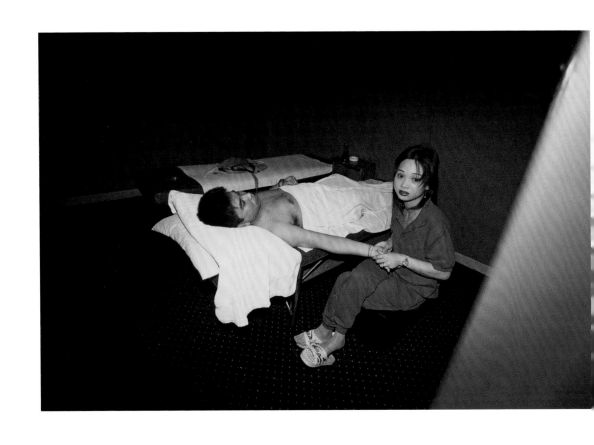

罗湖太宁路一家桑拿房里的按摩女, 1993

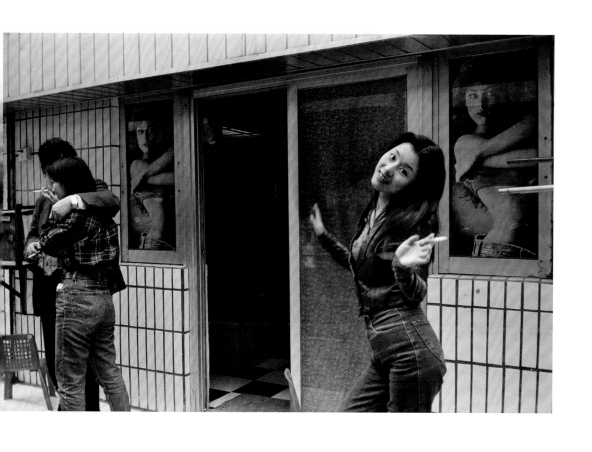

福田南园路上跳舞的发廊妹，1993

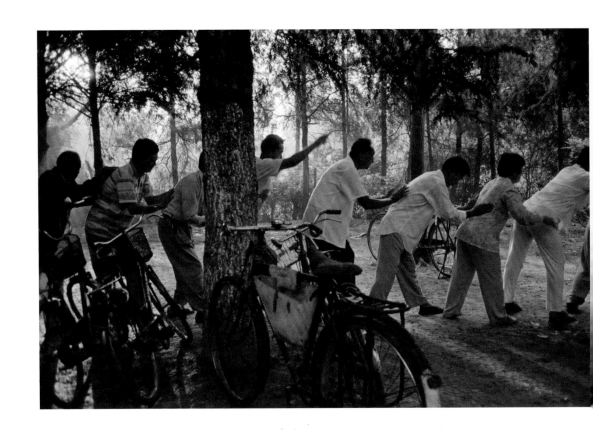

莲花山晨练的市民，1994

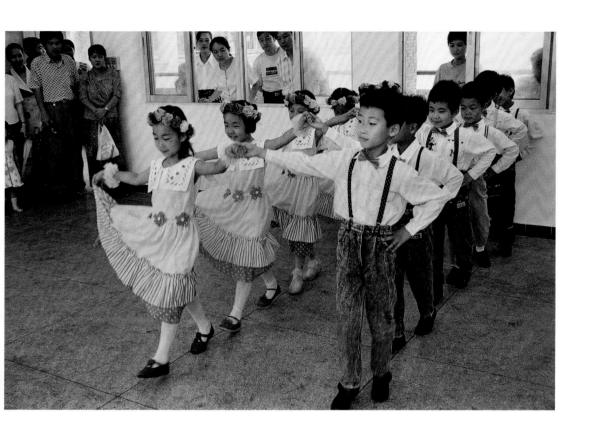

南山幼儿园练习交谊舞的儿童，1994

蛇口海边的少年, 1995

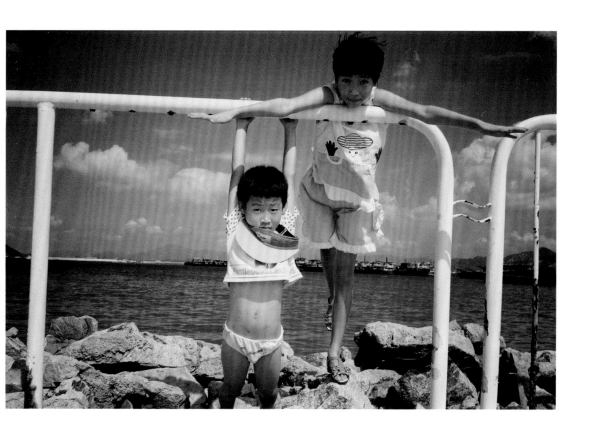

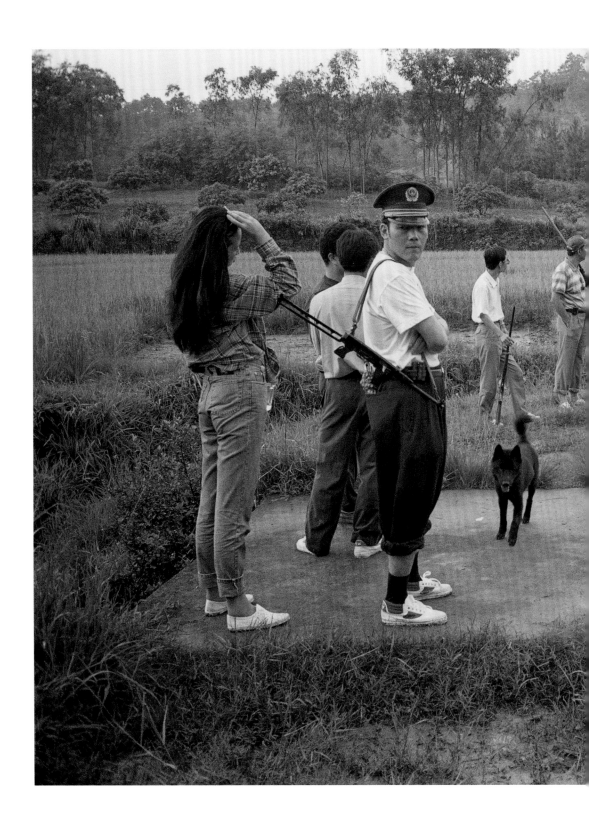

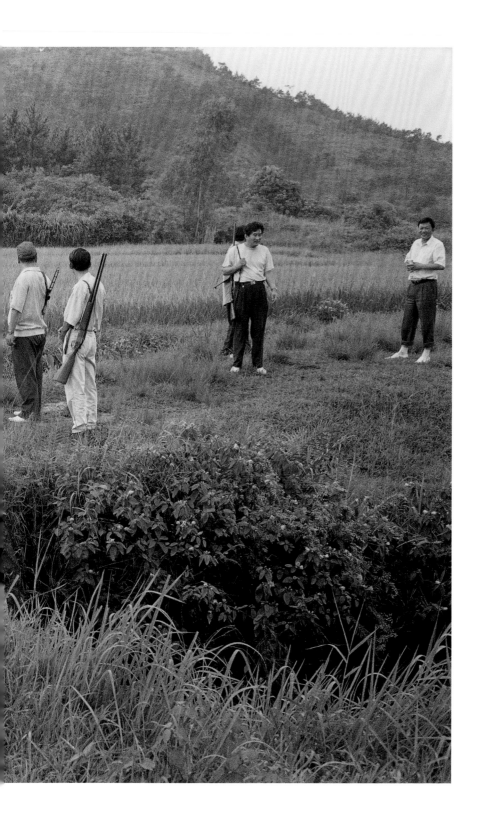

"新贵"们郊外打猎，1994

女模特, 1994

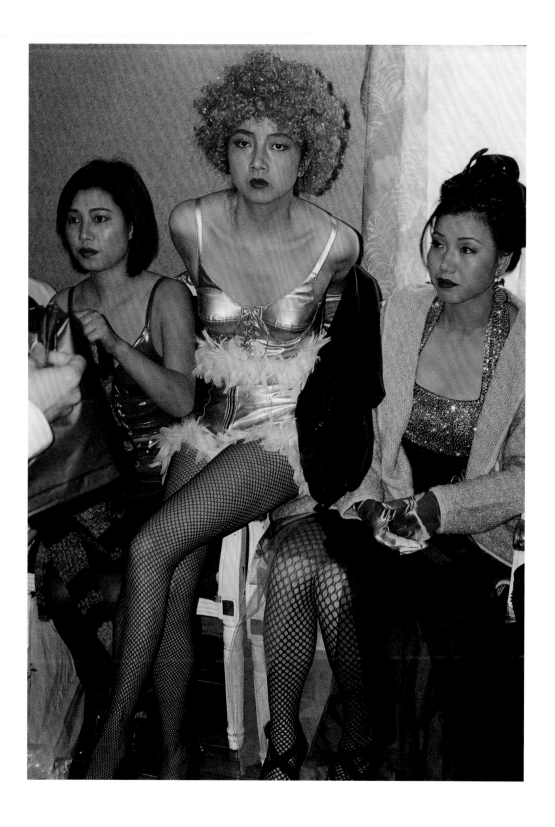

女模特, 1995

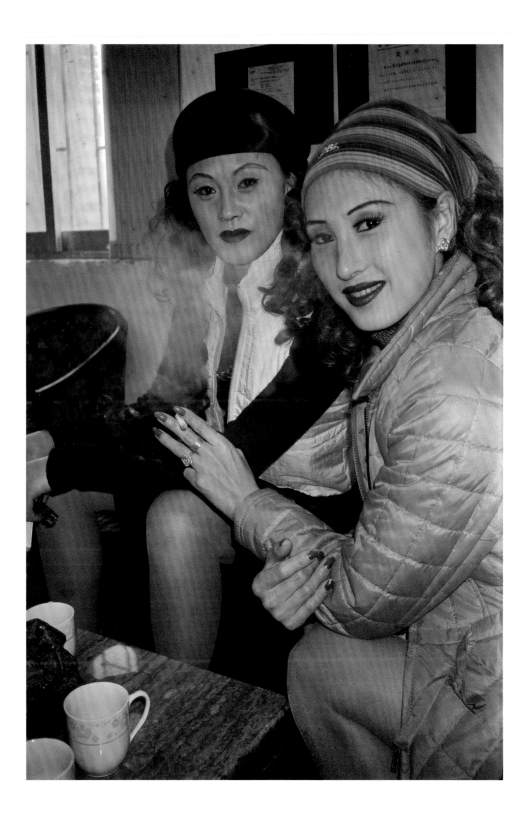

深圳火车站广场上的新移民，1994

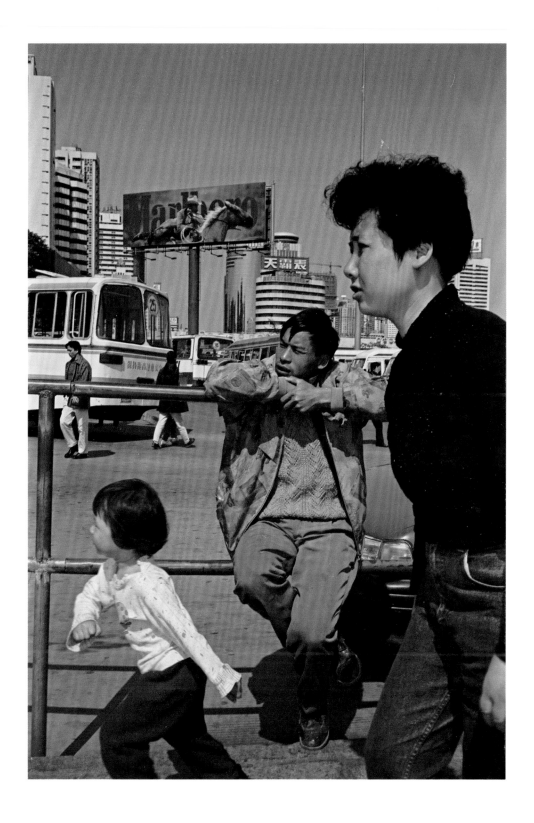

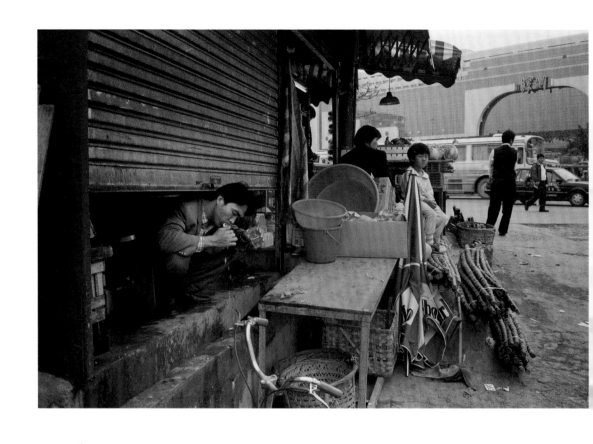

深圳火车站广场前的商店店主，1995

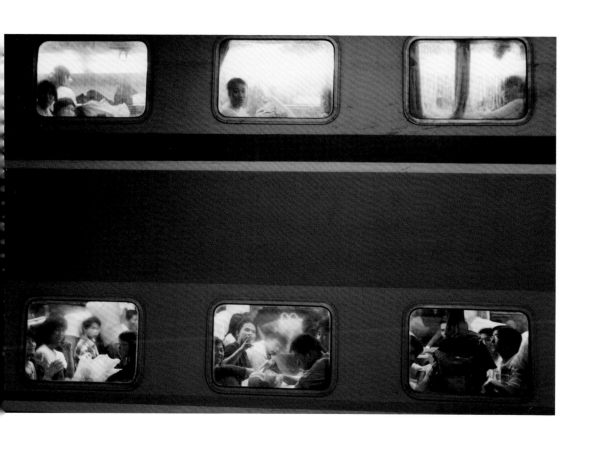

春运中的列车。每年约有 500 万人返回故乡与亲人团聚过年，1999

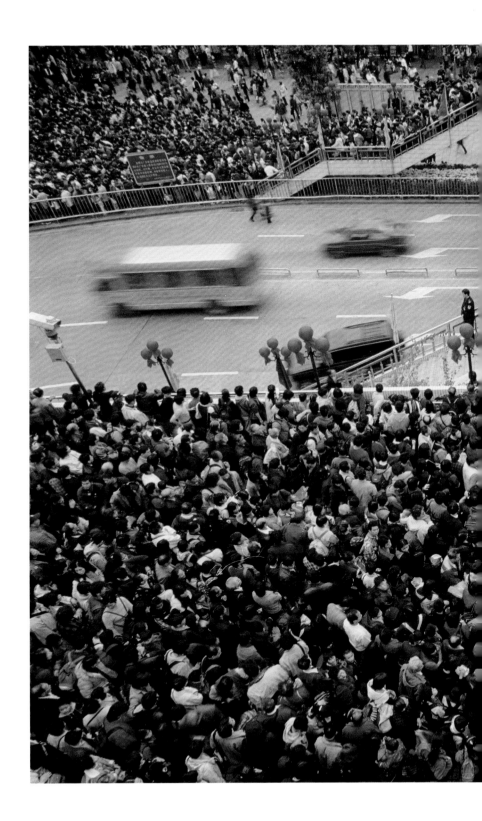

深圳罗湖口岸 30 多万港人过境到内地祭祖，1996

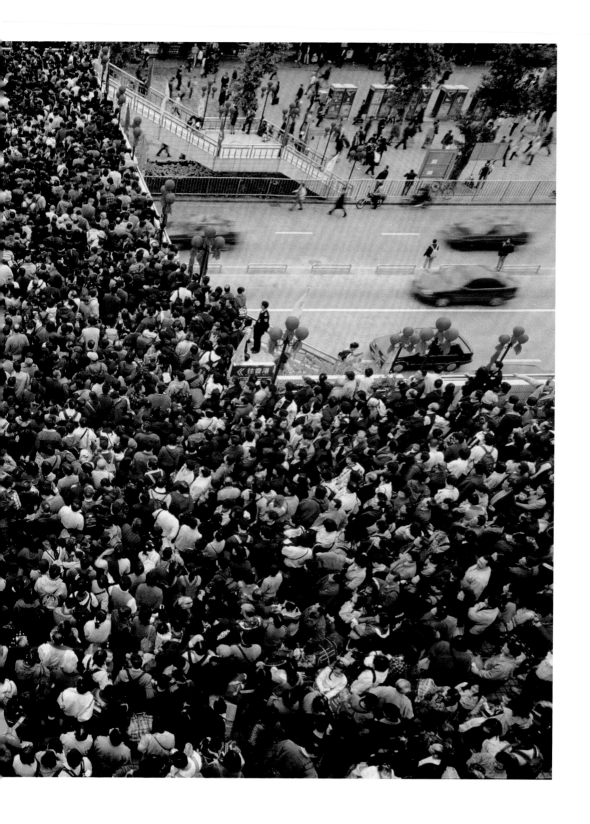

深圳罗湖南国影院拆迁工地上的衣模，1995

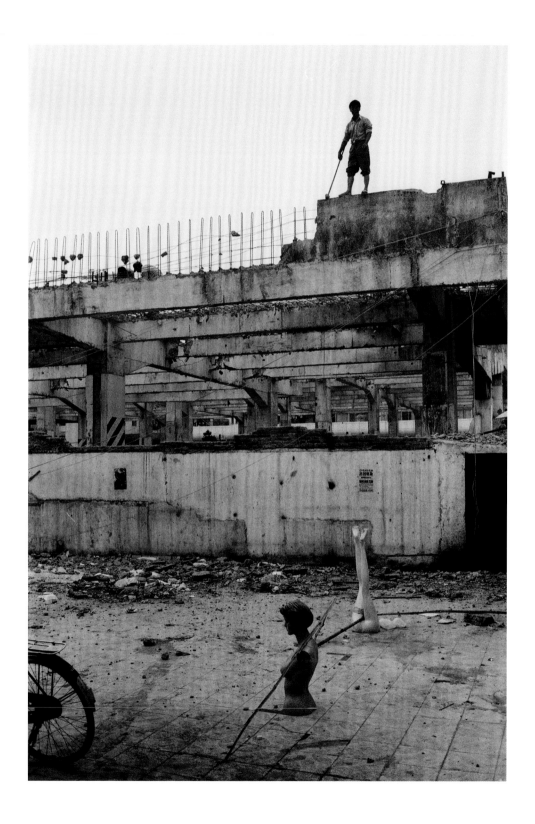

麦当劳进入中国的第一家店落户深圳解放路 8 号。不久，深圳大规模拆除东门百年老民宅和街道，1995

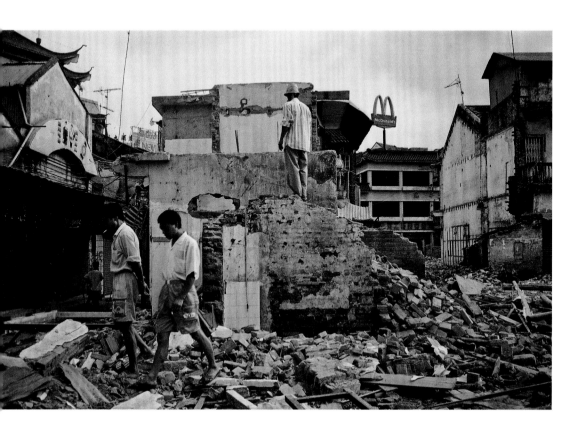

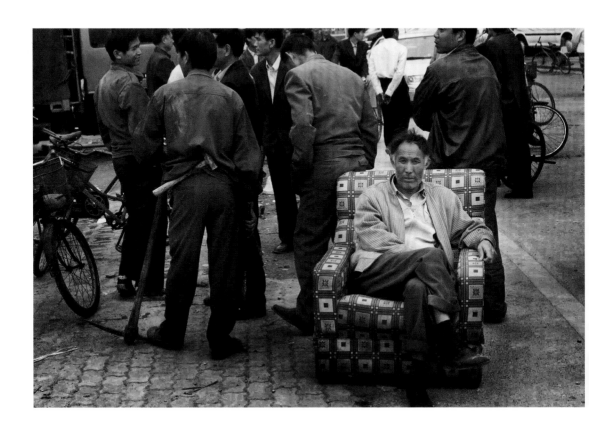

深圳皇岗村拆迁的民工，1996

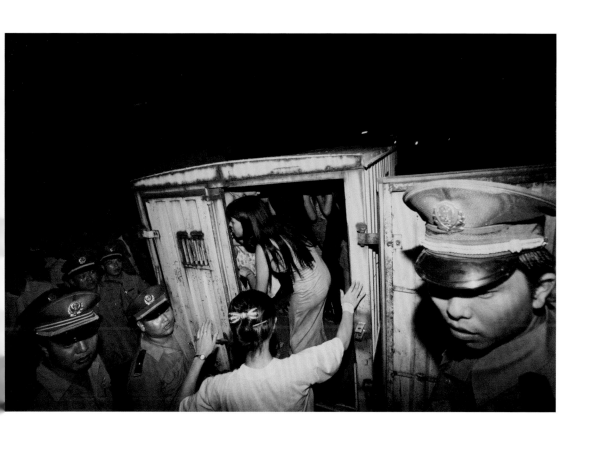

深圳警方在布吉一家大型娱乐场所查获三陪女，1996

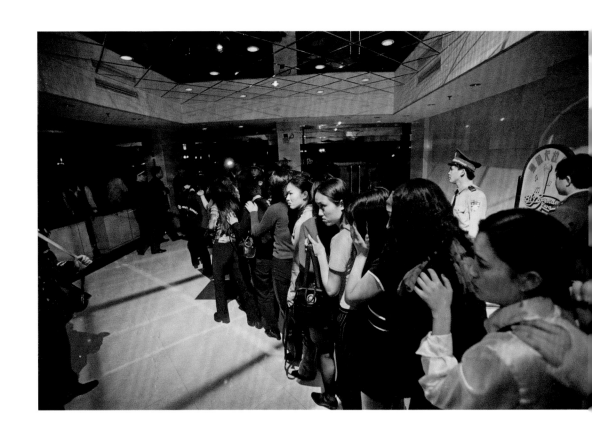

深圳警方捣毁涉黄酒店，1996

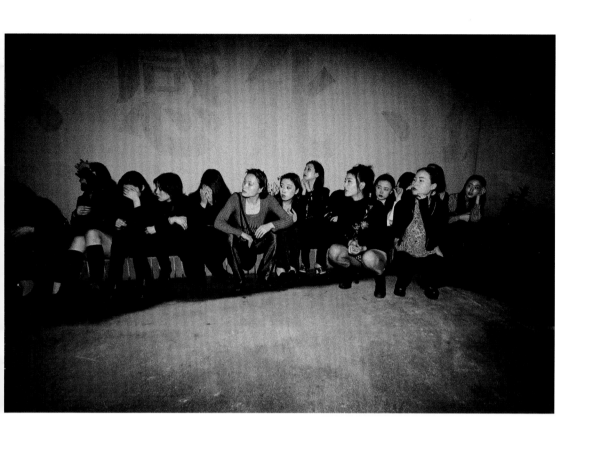

深圳警方在罗湖捣毁涉黄酒店, 抓获涉黄者 90 多人, 1996

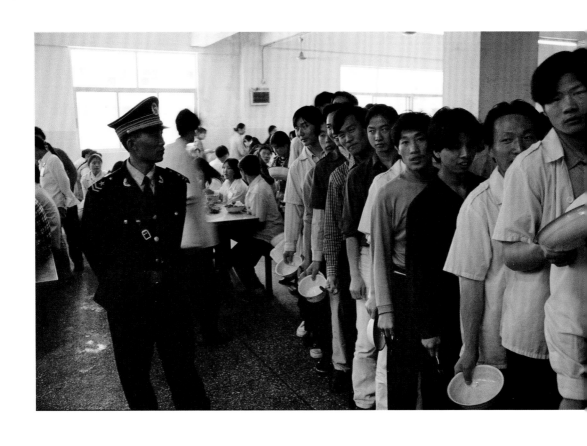

深圳龙岗坪山工业区食堂，1997

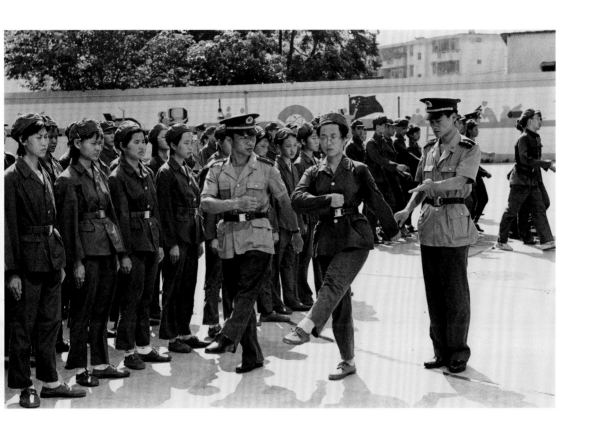

深圳大学学生军训，1996

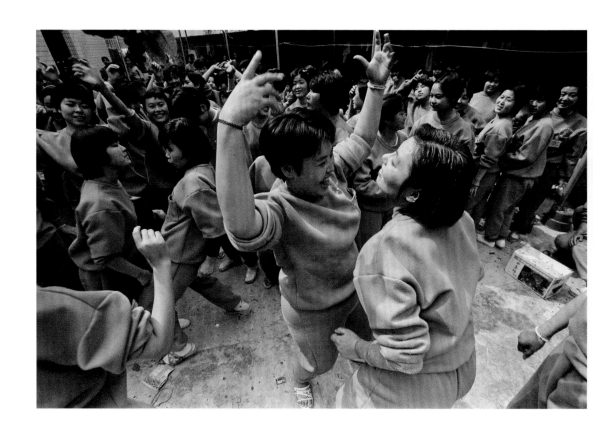

在警方的收教所里，被管教人员在院子里跳舞，1997

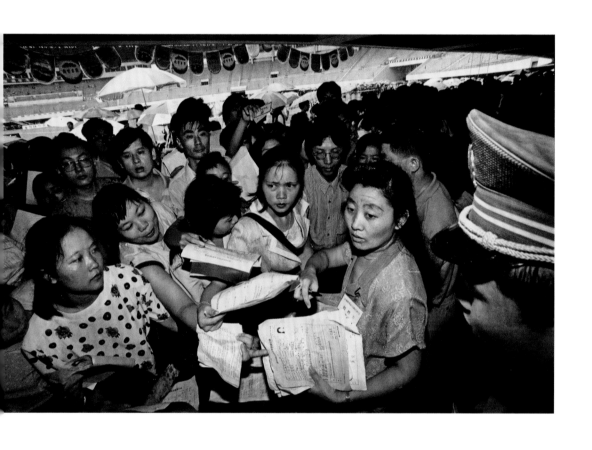

下岗工人再就业招聘, 1998

深圳福田工业区模具制作工人在高密度灰尘中工作，1996

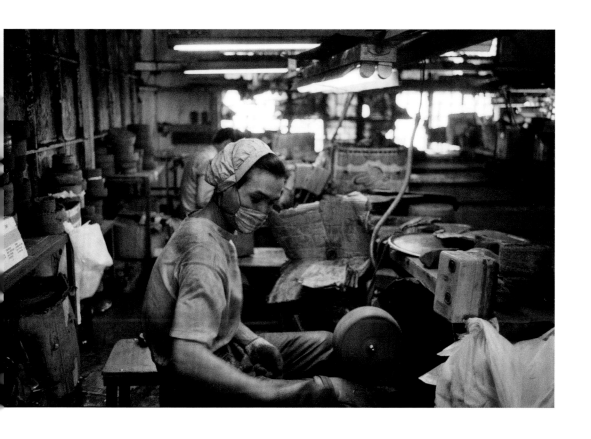

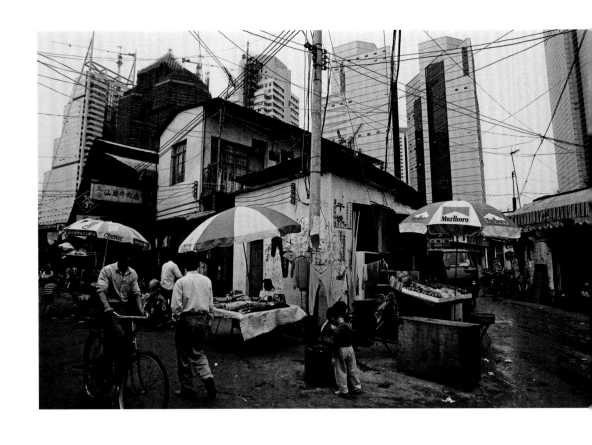

深圳菜屋围村，1998

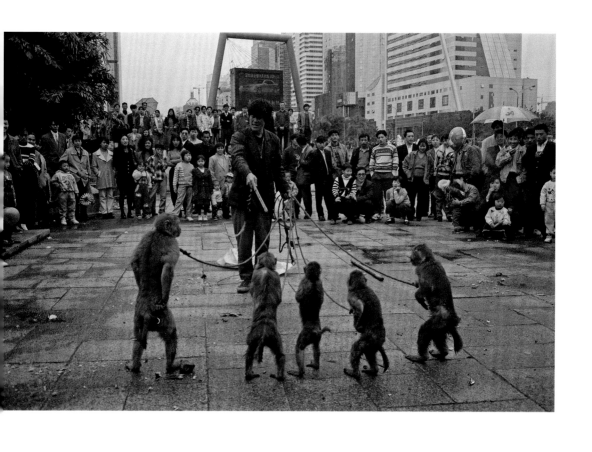

深圳大剧院广场上的耍猴人，1998

陶醉于音乐中的女子, 1998

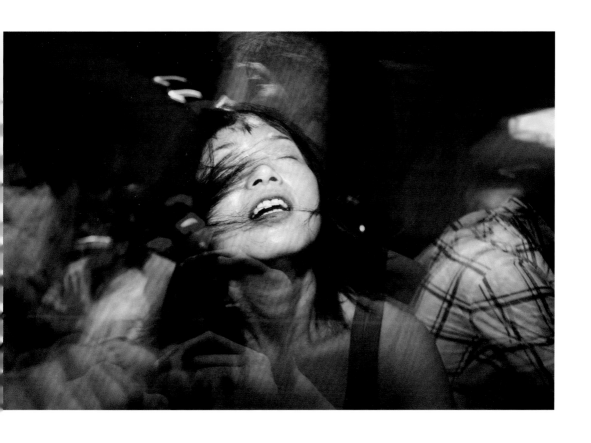

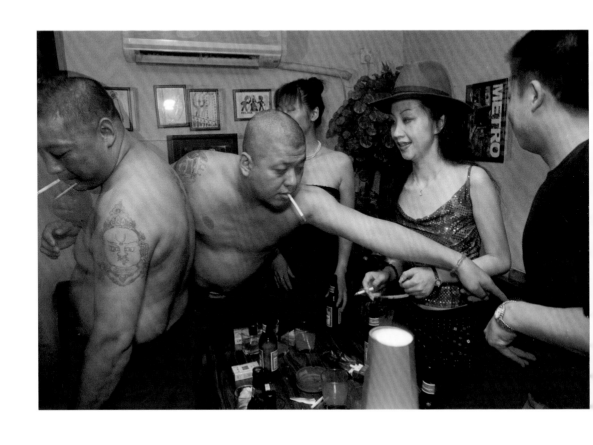

酒吧里的青年人正度过自由时光，1999

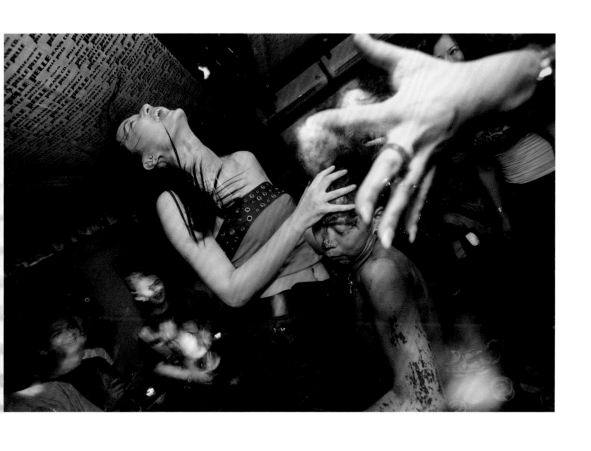

国商大厦本色酒吧, 2000

新千年之夜，深圳青年人的狂舞，2000

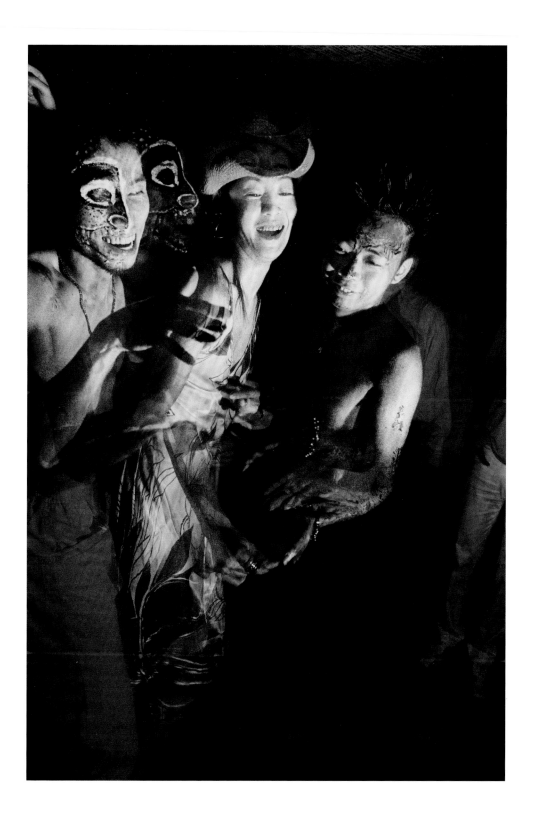

试用面膜的女人们，2004

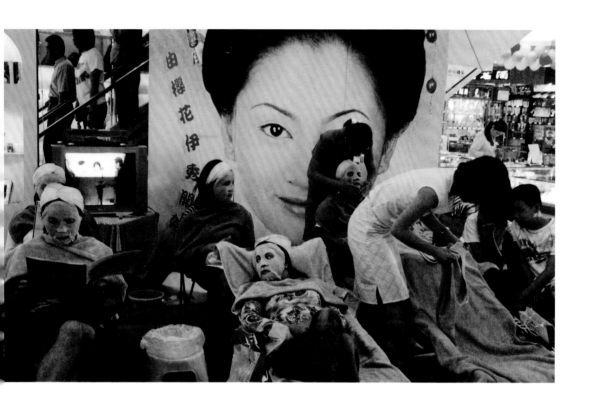

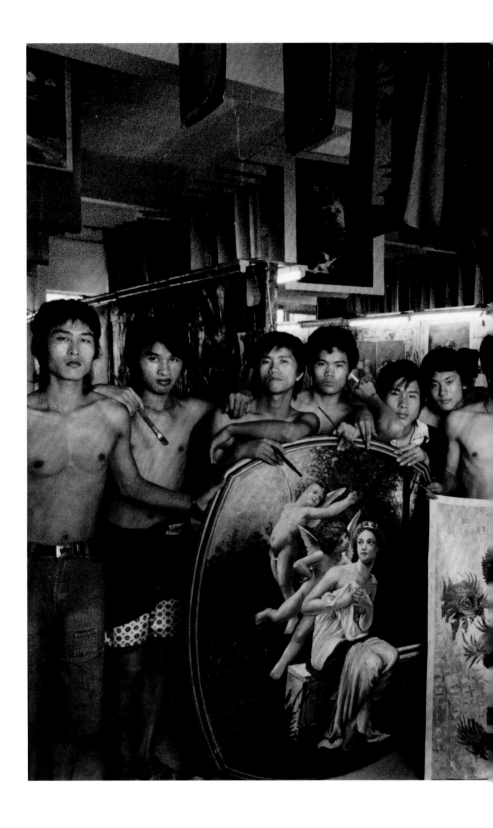

大芬油画村集艺源工厂里，有超过 500 名的画工。来自潮州的画师司永久和他的弟子们，2005

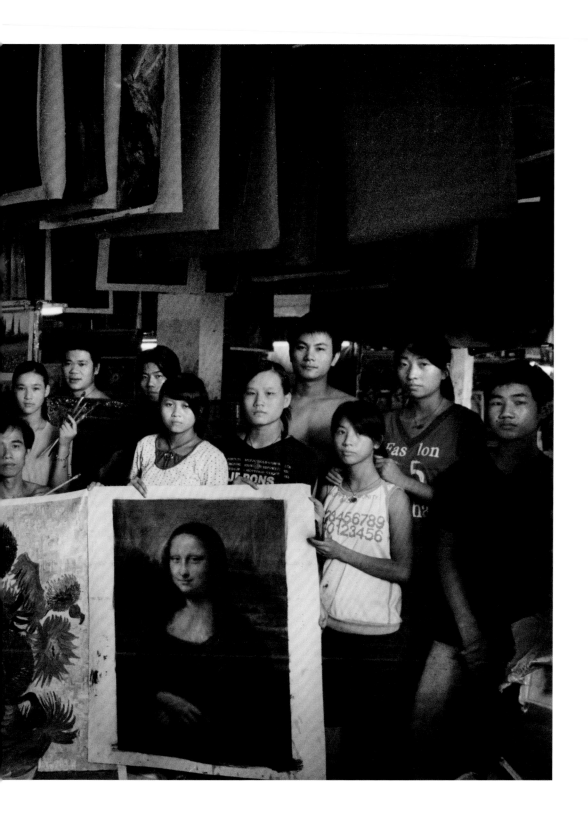

时尚青年发型展示，2006

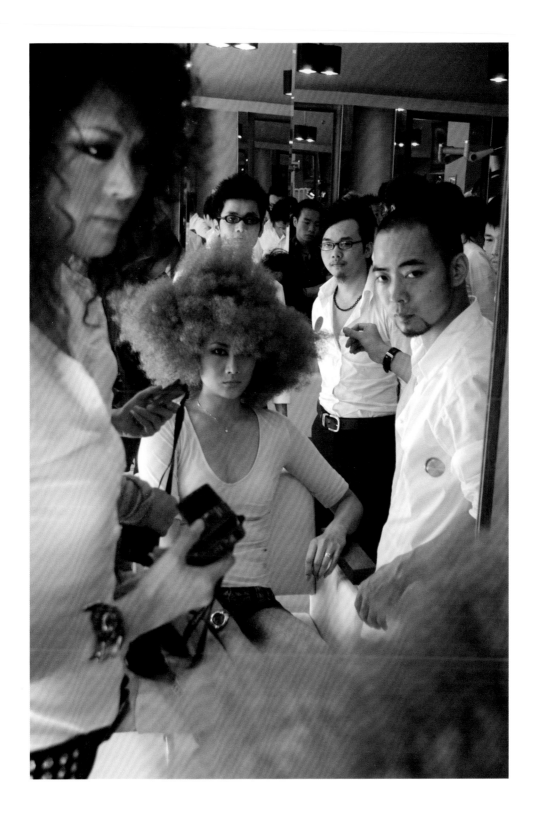

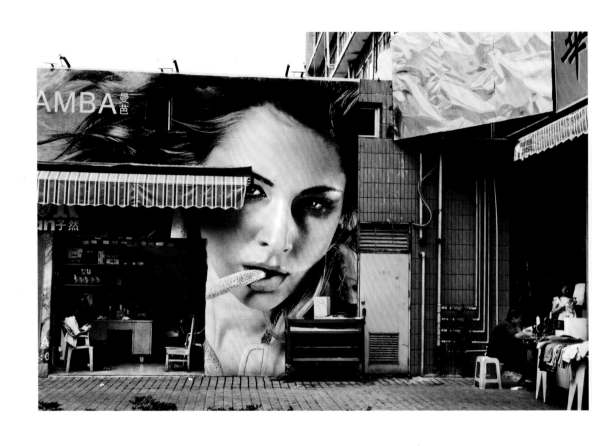

深圳八卦岭工业区店铺墙上的美女，2007

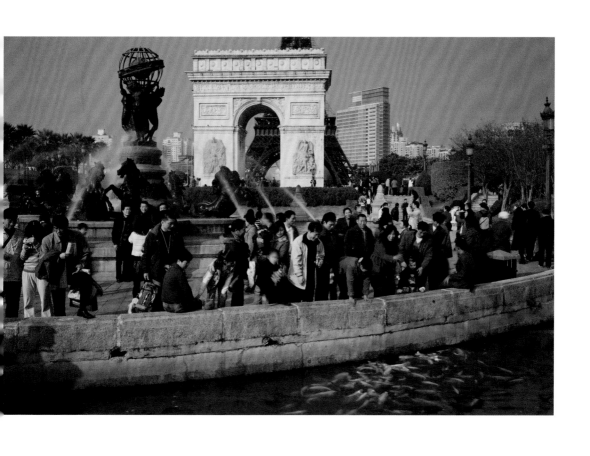

深圳世界之窗公园凯旋门前的游客在戏鱼，2007

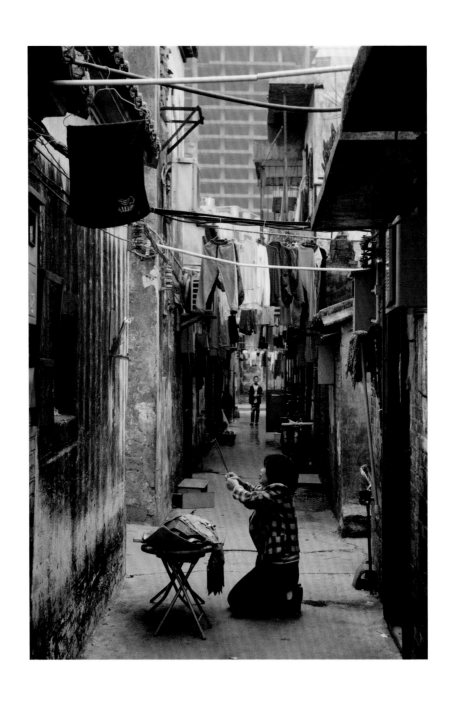

深圳罗湖湖贝村里的祈祷，2007

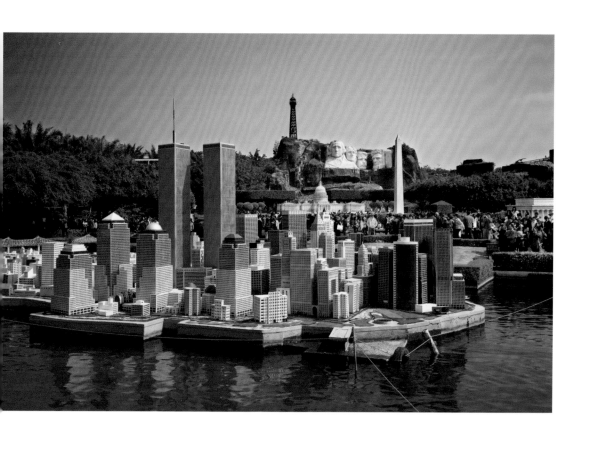

深圳世界之窗公园里的纽约风景，2007

变性人阿华。阿华来自四川农村，崇尚女性，大部分时间用于女性角色的表演，2007

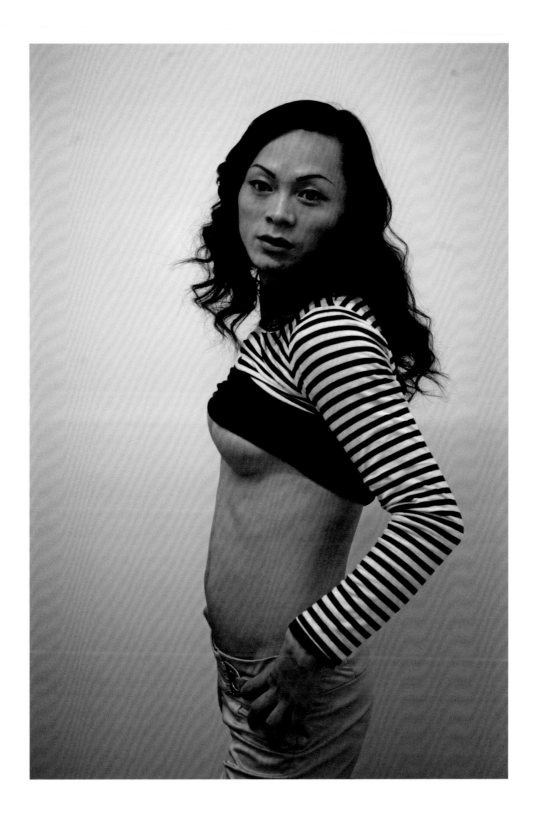

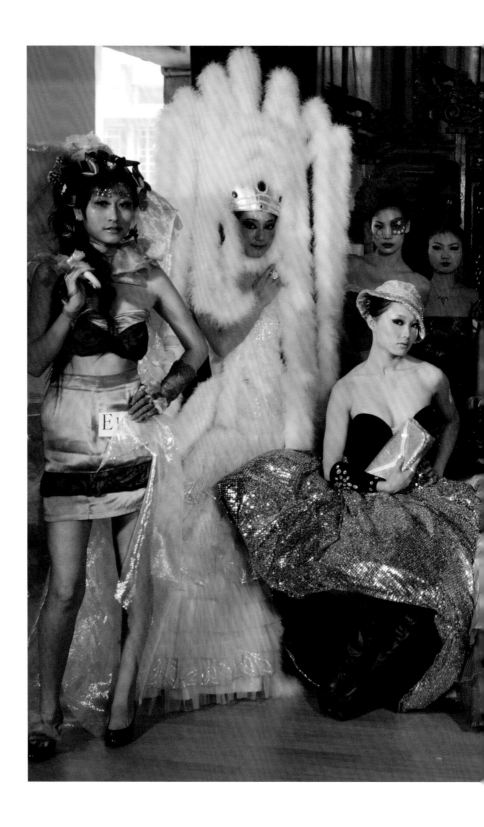

深圳新生代少女们身穿自己设计的服装在一起, 2007

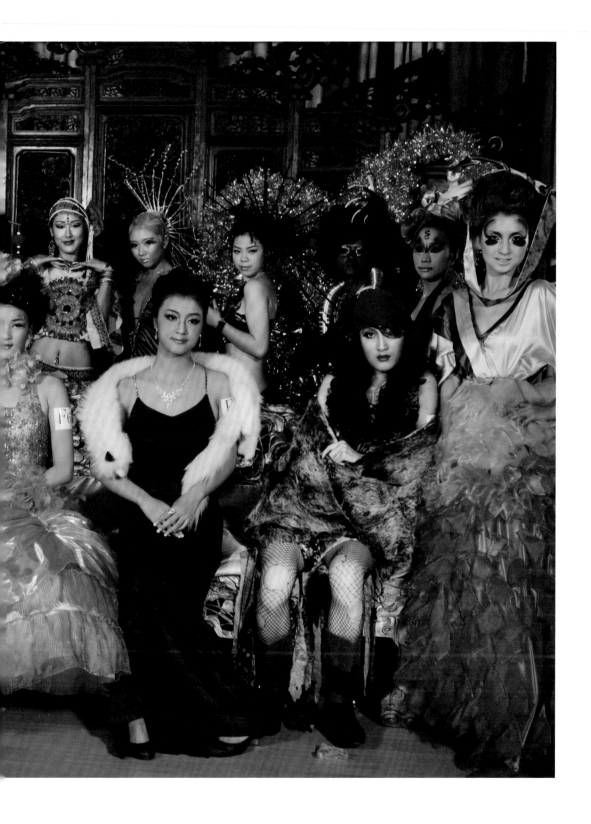

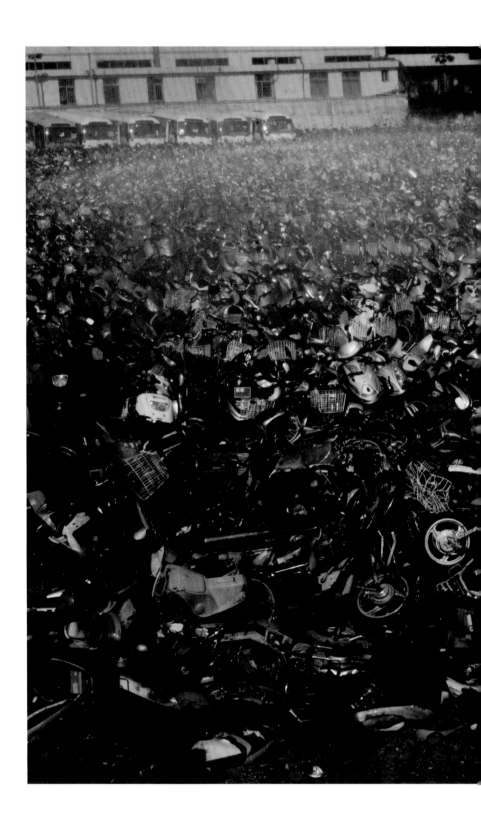

被警方销毁的非法摩托车，2008

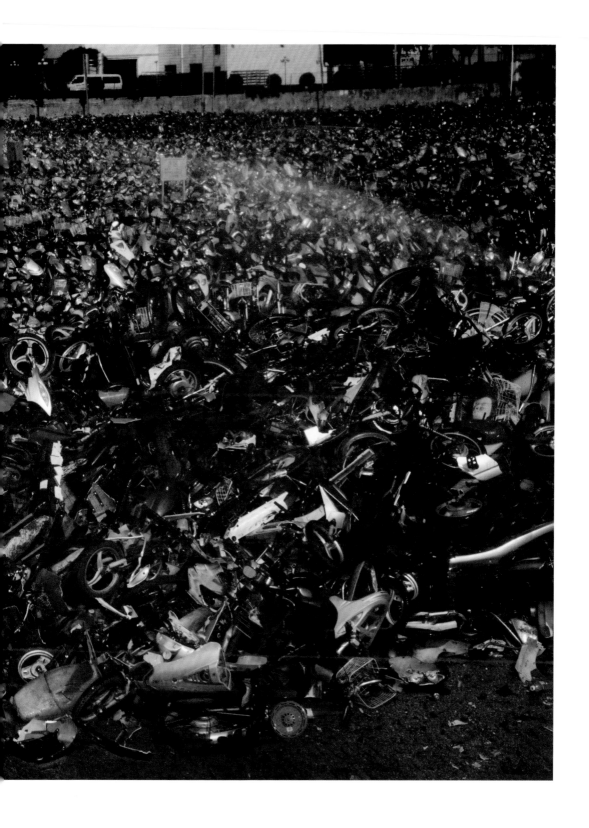

深圳警方看守所监仓里的在押人员，2009

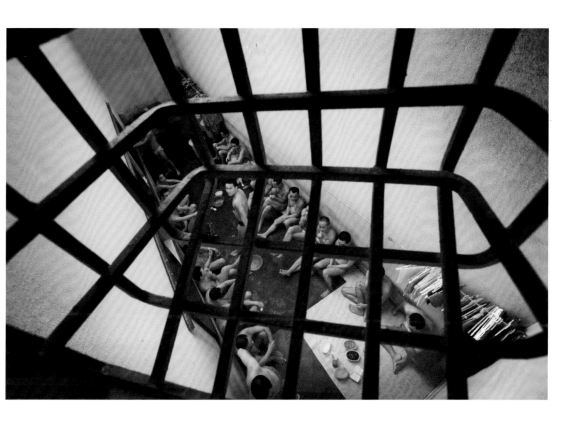

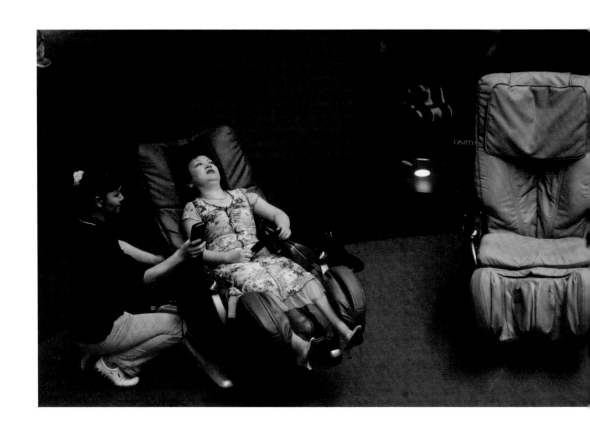

高级按摩椅上的女人，2012

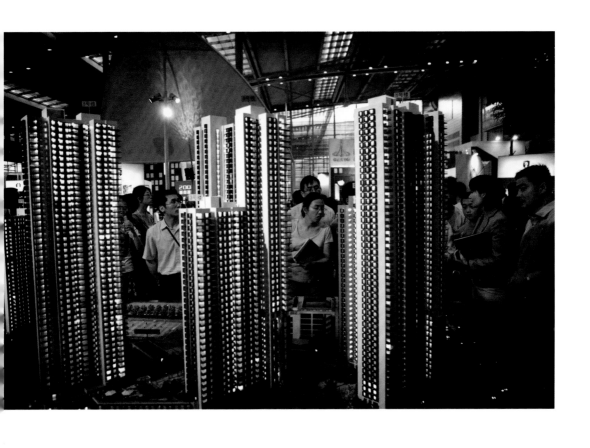

深圳房博会上购房观望的人们，2012

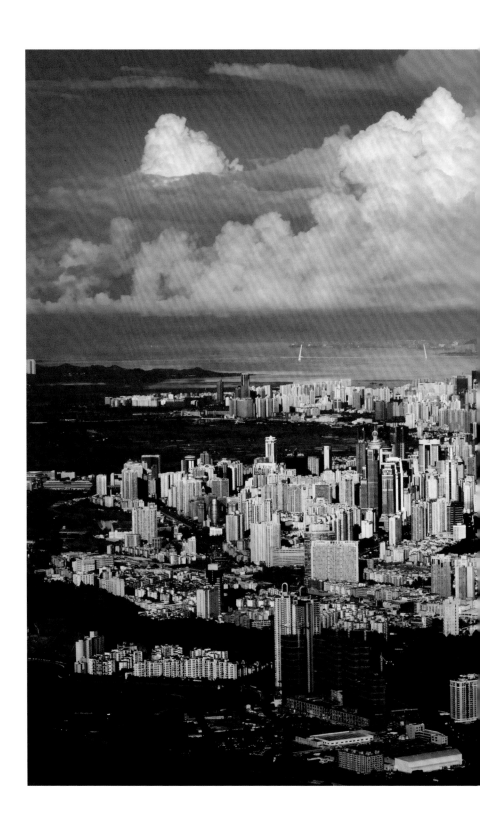

深圳远眺，2013

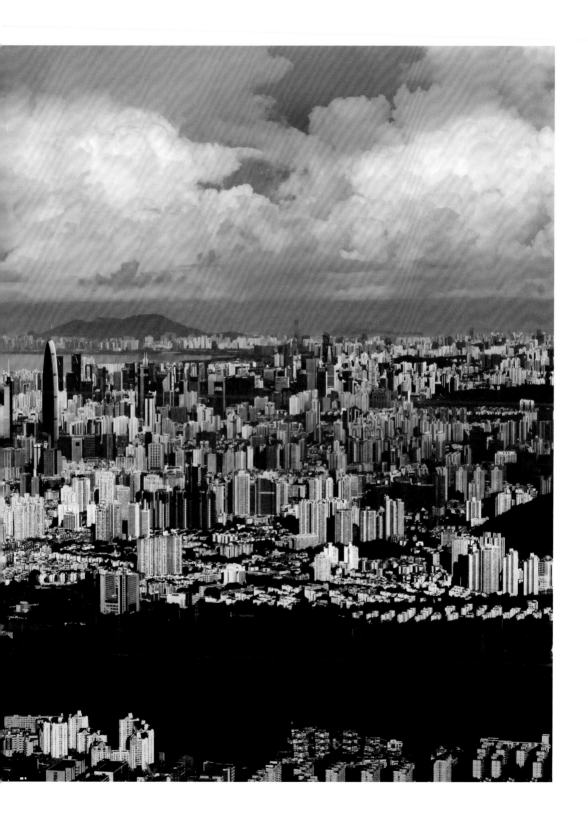

深圳莲花山公园里的自拍者，2017

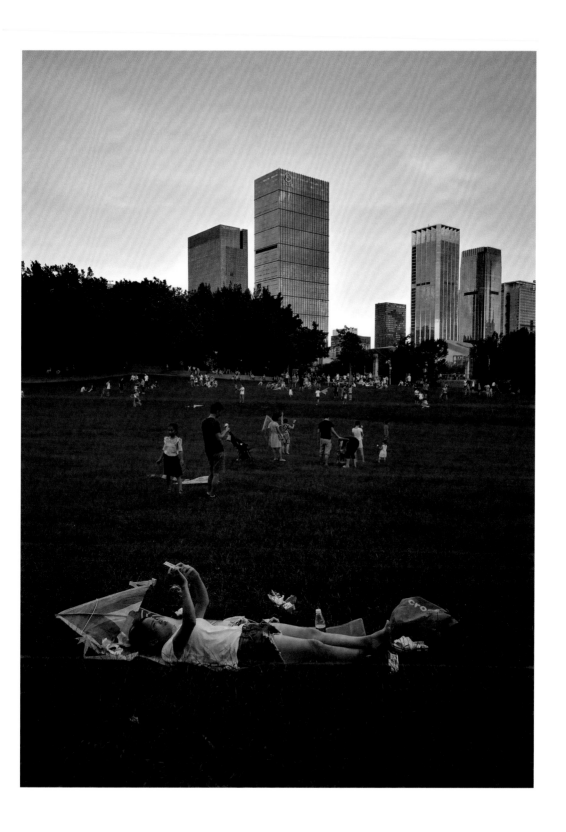

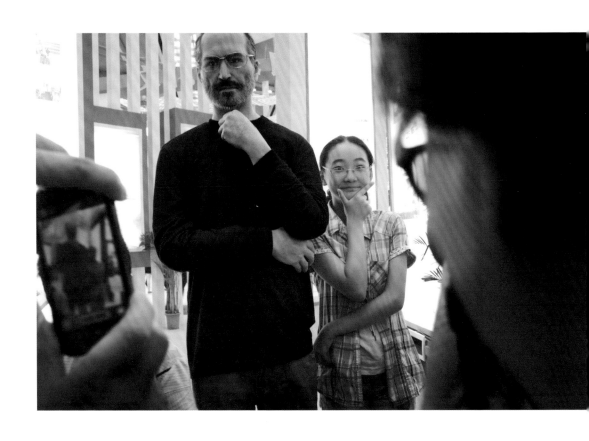

深圳福田一位小女孩在模仿乔布斯（蜡像），2016

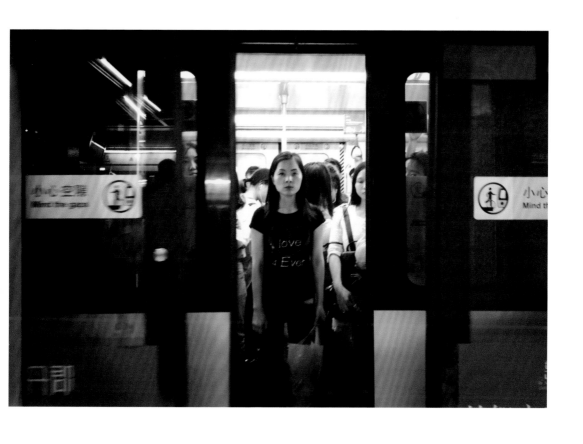

深圳地铁上的女子, 2017

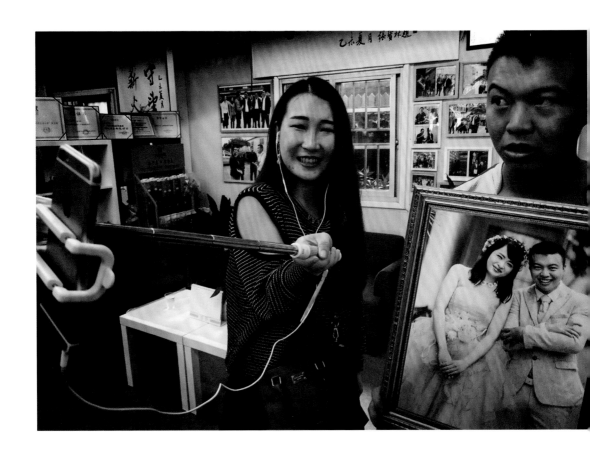

手机现场直播，2017

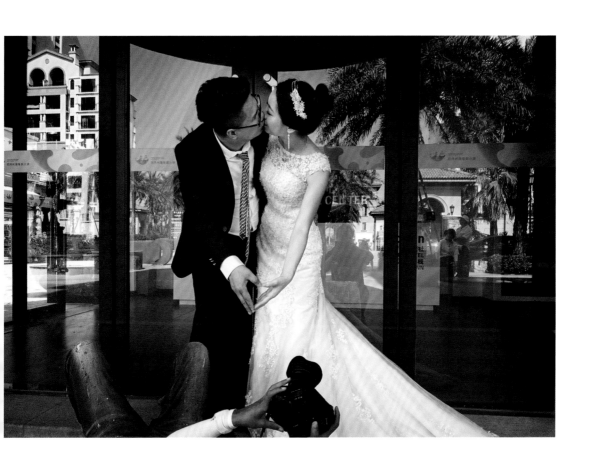

拍摄接吻的一对新人，2017

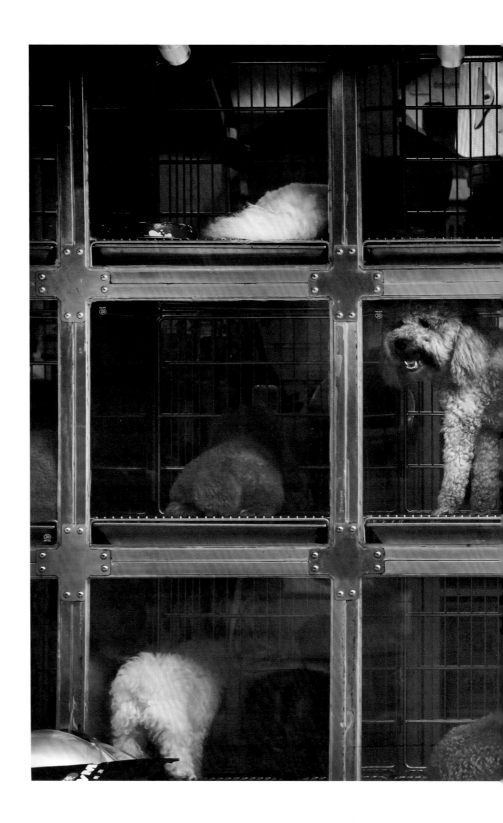

栖身笼中的宠物，2013

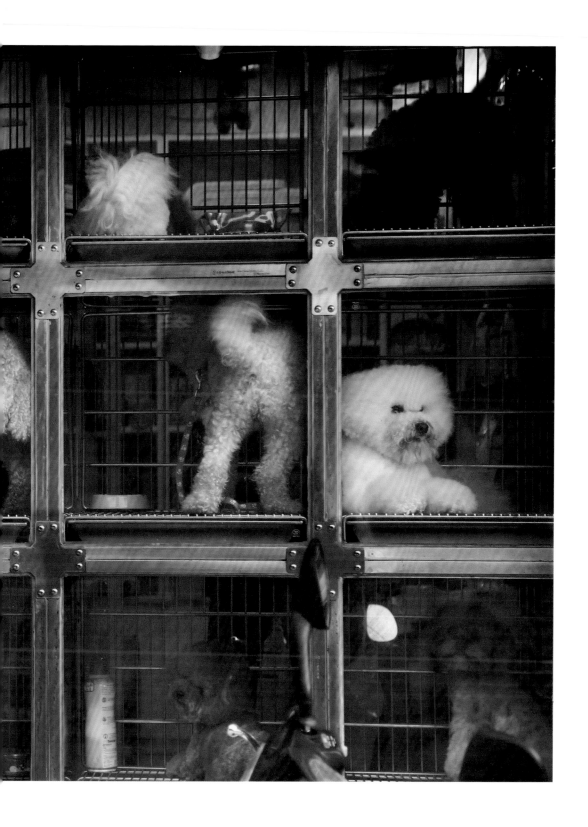

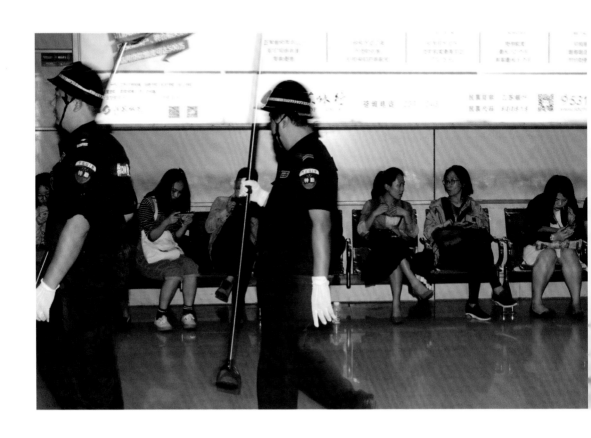

巡逻的协警，2018

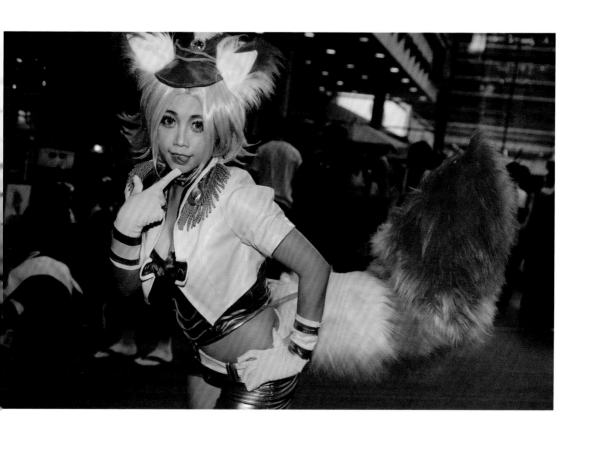

身份扮演的女孩, 2018

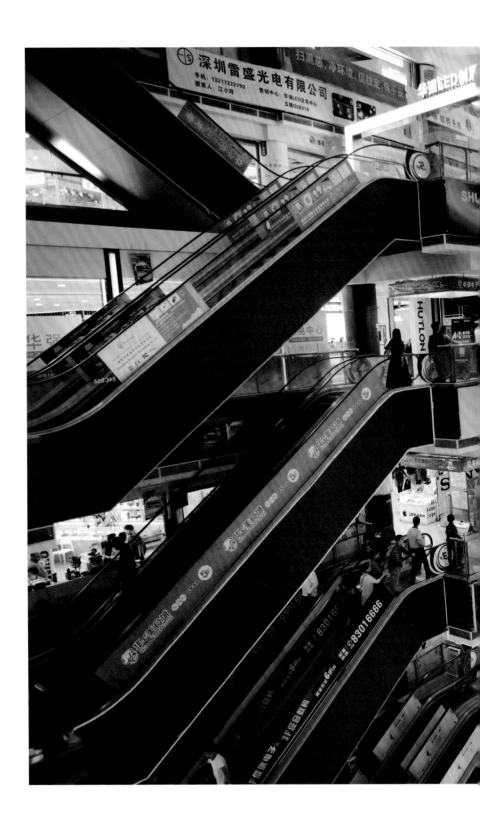

深圳华强电子市场，2018

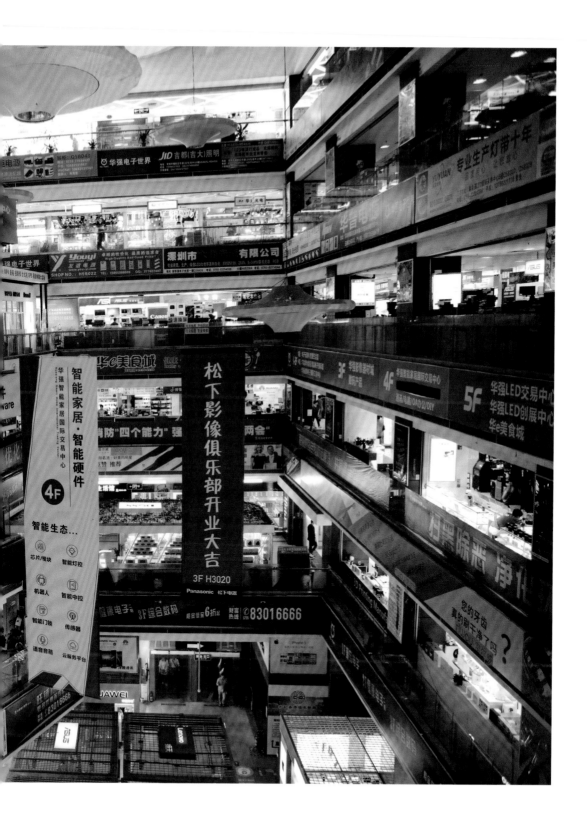

电梯口, 2019

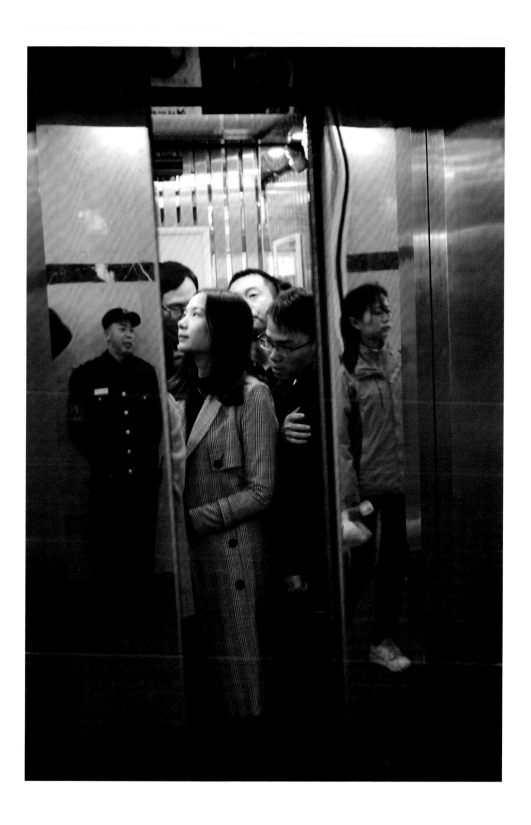

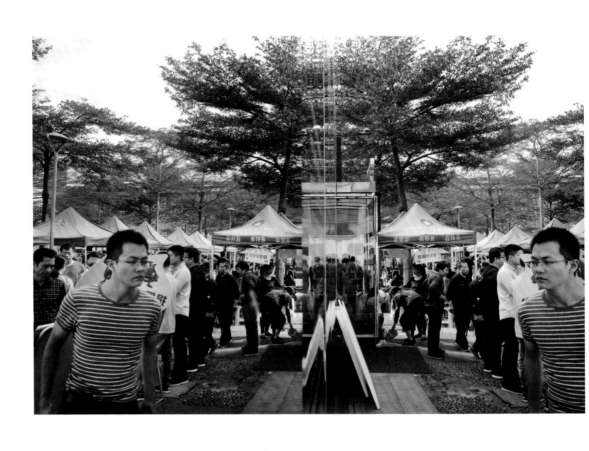

在镜子中看自己的男子，2019

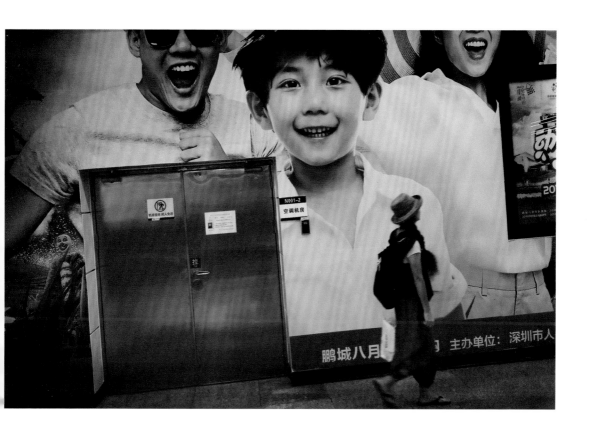

路边的风景，2019

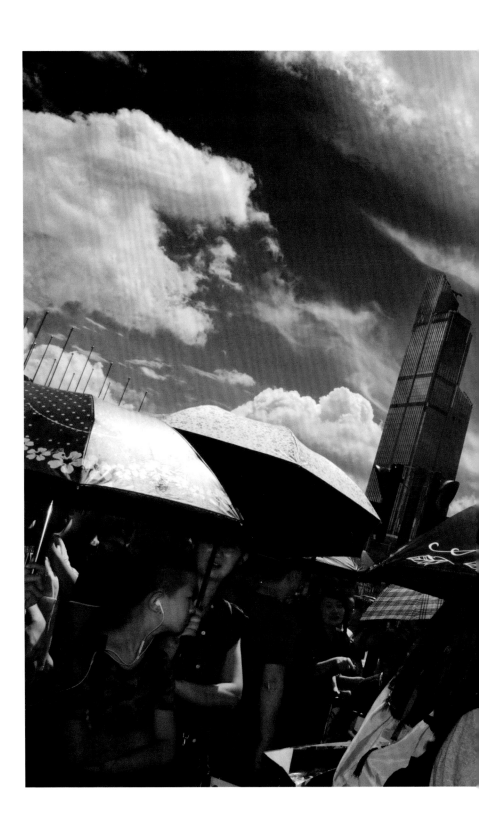

深圳新地标，平安国际金融中心，总高度为 592.5 米，2018

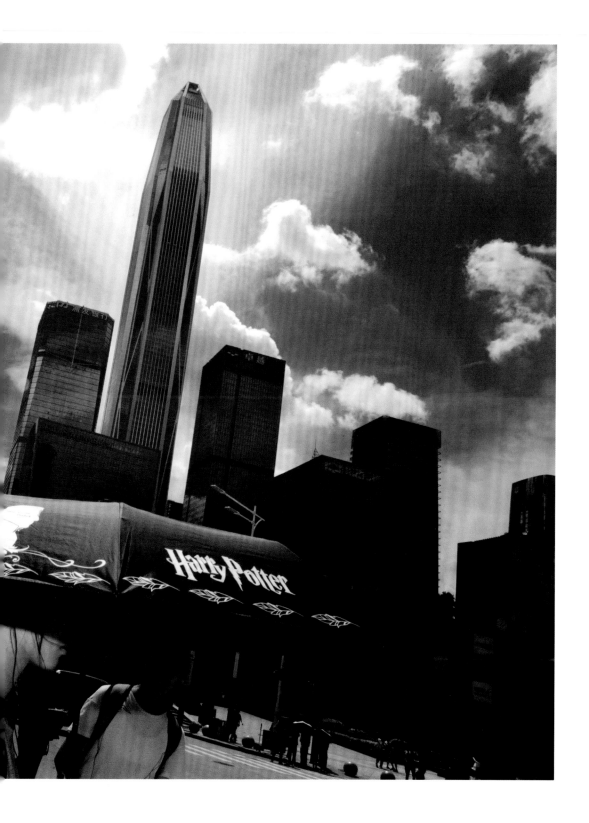

责任编辑：程　禾
文字编辑：任　力
责任校对：朱晓波
责任印制：朱圣学

图书在版编目（ＣＩＰ）数据

中国当代摄影图录 . 余海波 / 刘铮主编 . -- 杭州：
浙江摄影出版社 , 2020.1

ISBN 978-7-5514-2797-5

Ⅰ . ①中… Ⅱ . ①刘… Ⅲ . ①摄影集 – 中国 – 现代
Ⅳ . ① J421

中国版本图书馆 CIP 数据核字 (2019) 第 277783 号

中国当代摄影图录
余海波

刘　铮　主编

全国百佳图书出版单位
浙江摄影出版社出版发行
　　　地址：杭州市体育场路 347 号
　　　邮编：310006
　　　电话：0571-85151082
　　　网址：www.photo.zjcb.com
制版：浙江新华图文制作有限公司
印刷：浙江影天印业有限公司
开本：710mm×1000mm　1/16
印张：8
2020 年 1 月第 1 版　　2020 年 1 月第 1 次印刷
ISBN　978-7-5514-2797-5
定价：148.00 元